사실은
이것도
디자인입니다

사실은 이것도 디자인입니다

일상 속 숨겨진 디자인의 비밀

초판 1쇄 발행 2023년 7월 24일
초판 3쇄 발행 2023년 9월 25일

지은이 김성연(우디) / **펴낸이** 김태헌
펴낸곳 한빛미디어(주) / **주소** 서울시 서대문구 연희로2길 62 한빛미디어(주) IT출판2부
전화 02-325-5544 / **팩스** 02-336-7124
등록 1999년 6월 24일 제25100-2017-000058호 / **ISBN** 979-11-6921-130-7 03600

총괄 송경석 / **책임편집** 홍성신 / **기획·편집** 김수민 / **교정** 김희성
디자인 표지 이아란 내지 박정화 / **전산편집** 다인
영업 김형진, 장경환, 조유미 / **마케팅** 박상용, 한종진, 이행은, 김선아, 고광일, 성화정, 김한솔 / **제작** 박성우, 김정우

이 책에 대한 의견이나 오탈자 및 잘못된 내용에 대한 수정 정보는 한빛미디어(주)의 홈페이지나 다음 이메일로
알려주십시오. 잘못된 책은 구입하신 서점에서 교환해드립니다. 책값은 뒤표지에 표시되어 있습니다.
한빛미디어 홈페이지 www.hanbit.co.kr / **이메일** ask@hanbit.co.kr

지금 하지 않으면 할 수 없는 일이 있습니다.
책으로 펴내고 싶은 아이디어나 원고를 메일(writer@hanbit.co.kr)로 보내주세요.
한빛미디어(주)는 여러분의 소중한 경험과 지식을 기다리고 있습니다.

사실은 이것도 디자인입니다

김성연(우디) 지음

한빛미디어
Hanbit Media, Inc.

일러두기

· 국립국어원의 한글 맞춤법과 외래어 표기법을 따르되 일부 널리 쓰이는
 관용적 표현과 서비스명, 브랜드명에는 예외를 두었다.
· 외국어 인명이나 단체명 등의 경우 원어를 함께 적어 찾아볼 수 있도록
 했으며 이해하는 데 꼭 필요한 경우에만 병기했다.
· 단행본은 『 』, 연구 조사와 설문은 「 」, 신문과 잡지 등 정기간행물은 《 》,
 영화와 TV 프로그램은 〈 〉로 묶었다.

디자인은 시대와 환경을 반영한다. 그리고 무엇보다 사람들의 욕망을 실현해준다. 따라서 새로운 시대에는 그 시대에 맞는 새로운 디자인이 필요하다.

오늘날 디자인은 단순히 사물을 장식하거나 아름다움을 어필하는 수단에 그치지 않는다. 디자인은 어려운 비즈니스 문제를 해결하는 핵심 열쇠이자 '윤리'를 실천하는 유용한 도구로도 활용된다.

로컬 호스트 공간을 공유하는 에어비앤비는 디자인 사고를 통해 새로운 숙박 경험을 제공하는 방식으로 비즈니스 문제를 해결했다. 사람들은 코로나 팬데믹 시기에 자신이 집에 머물고 있다는 것을 SNS 프로필에 시각적으로 나타내기 시작했다. 동물실험을 하지 않는 화장품 브랜드 러쉬의 제품 판매량은 해가 갈수록 증가하고 있는 반면 윤리적으로 문제가

된 기업들은 빠르게 쇠퇴하고 있다. 결국 미래의 디자인은 지금보다 더 시대와 환경으로부터 분리하기 어려워질 것이다.

이 책은 우리가 일상에서 '디자인이라고 인식하지 못했던 디자인'에 관해 이야기한다. 또한 빠르게 변화하는 디자인의 속성과 그것을 따라가지 못하면 자신을 온전히 지키기가 힘들어진 이 시대를 설명한다.

1장 매일 쓰는 앱에 숨겨진 비밀에서는 토스, 넷플릭스 등 일상에서 매일 만나는 앱 이면에 녹아든 다양한 디자인 원칙을 살펴본다. **2장 디자인을 보는 새로운 시각**에서는 현시대에 맞는 디자인 프로세스와 브랜딩 트렌드를 다룬다. 빠르게 바뀌는 시장의 호흡에 따라 변화하는 디자인을 파악할 수 있다. **3장 디자인에 윤리가 중요하다고?**에서는 선택이 아닌 필수가 된 기업의 윤리성을 다룬다. 심리적 사각지대를 교묘히 활용하는 다크 넛지 전략을 시작으로 인스타그램을 탈퇴한 러쉬가 추구하는 방향 등을 밀도 있게 안내한다. **4장 디자인 사고로 서비스 성공시키기**에서는 디자인이 장식의 수단이 아니라 서비스를 직접적으로 성공시킬 수 있는 가장 중요한 수단이라는 관점으로 이야기한다. 서비스를 100% 완성하지 않고도 시장 반응을 유추할 수 있는 프리토타입 기법과 사용자가 습관처럼 매일 사용하는 디지털 서비스 구축 노하우를 안내한다.

5장 더 나은 커뮤니케이션을 위하여에서는 디자인 사고를 통해 동료나 클라이언트와 슬기롭게 커뮤니케이션하는 방식을 다룬다. 이를 통해 커뮤니케이션 안에서 나를 보호하고 더 나아가 내가 이루려는 목적을 달성하는 방법을 탐색한다.

장식적인 의미의 디자인과 크게 관련 없어 보이는 이 책의 다섯 개 장은 현재 가장 트렌디한 디자인 사고방식을 담고 있다. 디자이너가 아니더라도 디자인 사고의 메커니즘을 알아둔다면 여러분이 일하는 모든 영역에서 분명 유용하게 활용할 수 있을 것이다.

김지홍_디자인 스펙트럼 대표 _____

여전히 많은 사람이 디자인을 '심미적인 아름다움을 만드는
것'이라고 생각한다. 그러나 최근 10년 사이 디자인에 대한
인식이 완전히 바뀌었다. 지금의 디자인은 기술 및 환경의 변
화에 발맞추어 과거에 비해 훨씬 넓은 범위의 역할을 한다.
디자인은 '문제 해결'이라는 키워드를 중심으로 사람들의 디
지털 경험을 근본부터 바꾸고 있다. 이 책은 현대의 디자인과
디자이너가 어떤 역할을 하고 어떤 가치를 실현하는지 알기
쉽게 논한다. 페이지를 한 장씩 넘기다 보면 디자인의 거대한
가능성을 확신할 수 있을 것이다.

김영교_GlossGenius 프로덕트 디자인 리더(전 Lyft 프로덕트 디자이너) _____

이 책은 '사용자의 이해'라는 시선에서 디자이너는 물론 우리 모두가 일상에서 사용할 수 있는 좋은 가이드라인이다. 사용자 심리와 UX 디자인의 필수 원칙을 실생활 예시에 담아 책 한 권으로 풀어냈다. 또한 현재 글로벌 유니콘 기업들의 성공 비법과 디자인 사고법도 흥미롭게 담아냈다. 일상 속 숨겨진 디자인이 궁금한 모든 이에게 추천한다.

김주황_레이어 대표(브랜드 만드는 남자) _____

누구나 디자인에 관해 이야기할 수 있다. 하지만 어떤 디자인이 좋은 디자인인지 제대로 알고 이야기하기는 쉽지 않다. 디자인은 단지 예쁘게 만드는 것만을 의미하지 않는다. 저자는 이 책에서 디자인의 외면이 내포하고 있는 진짜 의미에 대해 이야기한다. 따라서 디자이너뿐 아니라 다른 업종에 종사하는 사람들도 읽어보기를 추천한다. 이 책은 일에 적용하는 것을 넘어 더 나은 삶을 살아가는 데 도움이 될 것이다.

서연주_from.designer 커뮤니티 리더 _____

하나의 서비스를 프로덕트로 만들어가는 과정에서 디자인의 역할과 디자이너에게 요구되는 역량이 디지털 시대에 맞게 바뀌고 있다. 이 책은 저자의 생생한 실무 경험을 바탕으로 디자인을 보는 새로운 시각과 삶의 태도를 제시함으로써 급

변하는 시대에 적응하도록 돕는다. 또한 기술의 발전과 함께 간과해서는 안 될 윤리적 설계의 중요성을 일깨워준다. 이 책은 더 나은 사용자 경험을 위해 고민하는 분과 프로덕트 제작을 처음 시작하는 분에게 좋은 안내서가 될 것이다.

김도영_디자인소리 대표 _____

글 쓰는 디자이너인 저자는 디자인 윤리 커뮤니티 '인간을 위한 디자인'을 운영하며 다양한 저술 활동으로 디자인 사회에 긍정적인 영향을 미치고 있다. 이 책은 단숨에 읽은 몇 안 되는 책 중 하나였다. 그만큼 몰입력 높은 사례와 인사이트가 가득하다. 디자인을 보는 새로운 시각, 디자인 윤리, 디자인 사고를 총망라한 이 책으로 성공적인 디지털 사용자가 되길 바란다.

전지윤_강남언니 프로덕트 오너 _____

우리는 온종일 끊임없이 경험한다. 카페를 방문하고 물건을 구매하며 사람들을 만나고 일을 하면서 하루하루를 경험으로 가득 채운다. 그리고 이러한 일상을 더 나은 경험으로 채우고 싶어 한다. 디자인은 더 나은 경험을 만들고 싶은 모든 이에게 유용하고 중요한 수단이 되었다. 따라서 이제는 디자인을 장식품이 아니라 나와 상호작용하는 모든 것을 변화시킬 수 있는 강력한 수단으로 인식해야 한다. 이 책은 디자인

을 돌보기 삼아 일상을 통찰하도록 돕는다. 이 책을 통해 디자인이라는 도구로 무엇을 변화시킬지 고찰하고 더 나아가 변화를 만들어내기를 희망한다.

홍준기_에이슬립 CTO, Forbes 30 under 30 Asia list 2022 _____
새로운 경험을 만드는 일은 더 이상 스타트업만의 숙제가 아니다. AI의 발전을 통해 높아진 생산성은 우리 모두를 '디자이너'로 내몰고 있다. 자영업자, 직장인, 프리랜서… 앞으로 우리는 무엇을 어떻게 만들어야 할까? 이 책을 통해 어떤 디자인이 사람들에게 선택받고 사람들을 중독시키는지, 이익만을 위한 것이 아닌 사람을 위한 디자인은 무엇인지 생각해 볼 수 있다.

강선영_에이슬립 프로덕트 디자인 리드 _____
이 책은 디자인과 직접적인 관련이 없어 보이지만, 제대로 디자인하기 위해 꼭 필요한 기술과 트렌디한 디자인 사고방식으로 가득 차 있다. 풍부한 디지털 프로덕트 제작 경험에서 비롯된 저자의 통찰력은 디자인을 체계적으로 발전시키는 데 유용한 길잡이가 될 것이다. 사용자, 환경, 리소스, 비즈니스 등 수많은 요소를 고려해야 하는 요즘 시대의 디자이너를 비롯해 디지털 경험을 만드는 모든 이에게 이 책을 적극 추천한다.

저자 소개

지은이 김성연(우디)

글 쓰는 디자이너. 약 10년간 앱과 웹을 통한 디지털 경험을
설계하고 디자인했다. 현재는 '우디'라는 필명으로 브런치와
각종 매체에 관련 글을 쓰는 작가로 활동하고 있고 페이스북
디자인 윤리 커뮤니티 '인간을 위한 디자인'을 운영하며 기술
과 인간이 조화롭게 살아가는 미래를 꿈꾸고 있다. 집필한 책
으로는 『사용자를 사로잡는 UX/UI 실전 가이드』(루비페이퍼,
2021)와 『GEN Z 인문학』(서사원, 2023)이 있다.

브런치: brunch.co.kr/@cliche-cliche
이메일: greenray541@gmail.com

목차

1장
매일 쓰는 앱에 숨겨진 비밀

3장

디자인에 윤리가 중요하다고?

5장

더 나은 커뮤니케이션을 위하여

사진 출처 및 저작권

026 029 토스 | 031 넷플릭스 | 034 어바웃넷플릭스 | 037 틴더 | 041 쿠팡, 컬리

043 쿠팡 | 044 컬리 | 048 미소 | 050 오늘의집

072 https://thebenwyreportfolio.wordpress.com/2019/05/11

081 컬리 | 083 런드리고 | 089 Anthony Rahayel 유튜브 | 090 tripadvisor.com

091 news.com.au | 093 thetimes.co.kr | 096 코카콜라 | 098 인스타그램

110 blogsigak | 111 컬리 | 113 이모로그 | 120 한국소비자원 | 121 김성연

123 124 플립드 | 126 128 129 김성연 | 130 Lyft | 131 132 김성연

135 러쉬 인스타그램 | 137 138 애니멀피플 | 140 러쉬 인스타그램 | 152 프로덕티브

154 픽소(앱스토어) | 155 무다 | 174 simpleusability.com | 176 드롭박스 유튜브

178 https://uxplanet.org/design–principles–kiss–the–feature–creep–7eb84b09603f

196 캔바 | 199 pixo | 203 CB INSIGHTS

이 책으로 일상에서 만나는 앱, 최신 디자인 프로세스, 기업의 윤리성, 디자인 사고로 성공한 서비스, 커뮤니케이션 등 현대인이라면 알아야 할 확장된 개념의 디자인을 다각도로 살펴보았다. 이를 통해 시대를 반영하며 변화하는 디자인을 체감하고 세상을 새로운 관점으로 바라보는 방법을 익혔기를 바란다.

여러분이 디자인을 단순히 '보고 느끼는 것'이라 생각하지 않고 나 혹은 우리 사회를 더 나은 곳으로 이끄는 '유용한 수단'으로 인식한다면 이 책은 그 소명을 다했다고 생각한다. 디자인은 예술의 한 조각이 아니라 일상과 사회를 이해하는 중요한 도구임을 깨닫고 이를 내 삶에 슬기롭게 적용해보자.

일상을 보는 시각에 따라 한 그루의 나무를 단순히 길가의 조경으로 여길 수도, 창조적 영감으로 바라볼 수도 있다. 이러한 관점의 변화는 디자인이 지향하는 방향과 비슷하다.

이 책은 일상에 깊이 침투해 있는 디자인에 대해 이야기하며 우리가 알고 있던 디자인의 개념을 확장한다. 디자인이란 일상에서 자주 접하면서도 흔히 인식하지 못하는 일련의 세세한 경험이라고 할 수 있다. 신발 끈을 묶는 방식부터 앱 화면 구성까지 모든 것이 디자인의 일부다.

오늘날 디자인은 시대와 환경 그리고 사람들의 욕망을 반영한다. 또한 윤리를 실현하는 수단으로도 그 의미가 점점 커지고 있다. 인간의 행동과 의사 결정, 심지어 우리가 사는 사회를 이루는 다양한 질서에까지 영향을 미칠 수 있는 디자인의 강력한 힘을 인식하는 것이 중요해진 시대가 된 것이다.

"데이빗, 오늘 향수는 어제와 다른데 또 다른 매력이 있네요."
"아론, 식단을 단백질 위주로 바꾼 지 꽤 됐는데 효과가 어때요?"
"엘리가 지난주 빌려준 책에 있던 이 구절이 무척 인상 깊었어요."

대화에 일정량의 감정 쿠션이 생기면 내 말은 스팸함으로 잘 분류되지 않는다. 그러므로 유대감을 위한 자원을 아끼지 말자. 인간은 자신에게 관심을 보이는 사람에게 의외로 마음을 쉽게 연다.

류에게 말을 걸고 있을지도 모른다.

사람들은 직관적이고 무의식적이며 결정에 많은 노력을 들이지 않는다는 것을 항상 기억하자. 이들에게는 더 짧고 더 효율적이며 무엇보다도 쉽게 말하는 방식이 필요하다.

마음 속
스팸함

논리가 언제나 좋은 커뮤니케이션을 보장해주지는 않는다. 예전에 똑똑하지만 타인의 자존심을 떨어뜨리는 사람이 있었다. 그가 하는 말은 논리정연했으나 모두가 그와 대화하는 것을 극도로 꺼렸다. 상대방에 대한 배려가 배제된 논리는 마음 속 스팸함으로 전달되기 때문이다.

차가운 논리를 곧바로 전달하지 말고 유대감을 형성할 수 있도록 문장에 완충제를 넣어 심리적 쿠셔닝을 만들어보자. 이를 감정 쿠션이라고도 한다. 상대에 대해 미리 알고 있는 정보가 있다면 감정 쿠션을 활용하기에 더 효과적이다. 사전 정보가 없어도 상대가 입은 옷 컬러나 날씨 등이 유대감을 형성하는 좋은 주제가 될 수 있다.

다르다. 우리가 하루 동안 내리는 무의식적인 의사 결정의 대부분은 가장 먼저 생성된 '파충류의 뇌'가 맡고 있다. 'R-영역'이라고도 불리는 이 영역은 생존과 관련된 행동과 직관적 사고를 수행한다.

R-영역이 내리는 결정은 노력이 필요 없고 빠르다는 특징이 있다. 이러한 특징은 뇌의 편애로 이어진다. 뇌는 효율을 지독히 중요하게 생각하는 기관이기 때문이다. 리처드 탈러 Richard H. Thaler의 저서인 『넛지』(리더스북, 2022)에는 파충류 뇌의 정반대에 해당하는 숙고 시스템에 관한 이야기가 등장한다. 숙고 시스템은 우리가 복잡한 수학 공식을 풀거나 금융 업무를 볼 때 작용한다. 즉 의식해야 뇌에서 겨우 불러낼 수 있는 존재다. 뇌의 이러한 특성 때문에 심리학자들은 뇌를 인지적 구두쇠cognitive miser라고 부른다.

'마이크로소프트 캐나다'는 캐나다 사람들을 대상으로 인간이 집중을 지속할 수 있는 평균 시간을 측정하는 「주의 지속 연구」를 진행했다. 결과는 다소 충격적이었다. 2000년에 12초였던 주의 지속 시간이 2013년에는 8초로 줄었다(놀랍게도 금붕어의 평균 주의 지속 시간은 9초라고 한다).

이는 스마트폰 출시와 관계가 있다. 갈수록 줄어드는 집중력 지속 시간의 영향으로 우리는 숙고 시스템 대신 R-영역을 더 자주 호출할 것이다. 아마 하루 대부분의 시간 동안 파충

어갔다. 오바마의 긴 침묵에는 언어로는 닿기 힘든 복잡 미묘한 감정이 담겨 있었다. 청중들은 이 침묵 속에서 저마다의 메시지를 발견했을 것이다. 침묵은 말하기의 상대적 개념이 아니다.

적 · 성 · 화

우리는 적, 성, 화가 붙은 접미사를 좋아한다. 수치적, 유연성, 현대화 등이 이에 해당한다. 이런 접미사는 전문적인 느낌을 주기 때문에 똑똑하게 보일 수 있다. 하지만 다소 권위가 느껴지고 상대방에게 배려받는 느낌을 주지 않기 때문에 좋지 못한 커뮤니케이션으로 연결될 가능성이 높다. 좋은 언어 습관을 위해 이런 접미사 사용은 가급적 자제하고 쉽게 풀어서 설명하는 것이 좋다.

사람은 기본적으로
파충류처럼 생각한다

인간의 뇌를 구성하는 다양한 영역들은 각각 형성된 시기가

같은 부사를 무의식적으로 계속 사용하고 있다면 마음이 지쳐 있거나 이해받고 싶은 상태일 수 있다. 이럴 때 무작정 논리만으로 설득하는 것은 별로 도움이 되지 않는다.

일본의 디자이너 하라 켄야Hara Kenya는 『디자인의 디자인』(안그라픽스, 2007)에서 공백은 텅 빈 것이 아닌 무엇이든 생길 수 있는 가능성이라고 말했다. 시각적 비움이 미학적 지위를 얻자 네거티브 영역이 가진 전통적 의미가 전복된 것이다. 그렇다면 대화에서의 침묵은 어떨까?

미국의 제44대 대통령 버락 오바마Barack Obama는 연설을 잘하기로 유명하다. 애리조나주 총기 난사 사건 희생자 추모식은 그의 연설 중에서도 최고로 손꼽힌다. 놀랍게도 이 연설의 대부분은 침묵에 해당한다. 연설은 다음과 같이 시작한다.

"나는 미국의 민주주의가 크리스티나가 꿈꾸던 것과 같았으면 좋겠다고 생각한다. 우리 모두는 어린이들이 바라는 나라를 만들기 위해 최선을 다해야 한다."

이후 오바마는 말을 멈췄다. 그리고 긴 침묵이 이어졌다. 10초 뒤 오른편 사람들을 바라봤고 20초 뒤 길게 숨을 내쉬었다. 총 51초간 버티기 힘든 침묵이 흘렀고 다시 연설을 이

두괄식은 타인의 시간을 아끼려는 치열한 마음이다.

당시에는 알지 못했지만 시간이 흐른 지금은 동료가 했던 다양한 행동들이 이 하나의 메시지로 이해된다.

침묵이라는
발화

발화란 언어를 음성으로 표현하는 것을 의미한다. 그런데 어째서 침묵이 발화라는 것일까? 커뮤니케이션 전문가들은 타인을 설득할 때 말하기보다 듣기의 비중을 늘리라고 한다. 설득하기 좋은 대화의 말하기와 듣기의 비율은 3:7이다. 왜 말하기 비율을 줄이는 것이 좋을까?

듣기 비율을 늘리면 생각할 시간은 많아지고 말실수할 가능성이 낮아진다. 더불어 대화의 지분을 많이 가진 사람은 '이 사람이 내 말을 경청하고 있구나'라고 생각하게 된다. 이는 곧 상대를 향한 호감으로 연결된다.

다른 사람 이야기를 들을 때 이 사람이 진짜 전달하고 싶은 메시지에 주목하는 것도 커뮤니케이션에 도움이 된다. 내용과 별개로 상대의 표정이 너무 안 좋거나 '진짜' 또는 '정말'

두괄식과
타인의 시간

사회 초년생 시절 첫 선임은 내게 회사 생활을 잘하기 위해서는 두괄식에 익숙해져야 한다고 말했다. 당시 요령이 없던 나는 밤새 만든 디자인 시안을 가져가 결론을 우회하며 시시콜콜한 것까지 장황하게 설명했다. 그러자 한참을 듣던 상사가 '그래서 요점이 뭐야?'라고 따갑게 말했다. 노력을 보여주고 싶었던 나는 크게 실망했다.

두괄식은 핵심이나 결론을 앞에서 언급하고 이유와 근거를 풀어가는 형식이다. 한때 두괄식을 잘 쓰는 사람을 냉정한 이미지로 보곤 했다. 단도직입적인 이미지를 풍기기 때문이다. 하지만 시간이 지나 많은 사람을 관리하는 입장이 되어보니 나는 어느새 두괄식의 수호자가 되어 있었다.

두괄식을 즐겨 쓰던 동료가 있었다. 호리호리하고 눈매가 매서워서 처음에는 별로 친하지 않았다. 하지만 함께 업무할 때마다 깊은 인상을 주었다. 그 동료는 미팅 30분 전에 미팅 안건이 담긴 링크를 공유했다. 그리고 미팅 중에도 대부분 두괄식으로 말하며 이유와 근거는 필요할 때만 덧붙였다. 미팅 한두 시간 후에는 미팅 전 링크에 내용을 추가해 다시 보내주었다. 문장들도 매우 짧고 간결했던 것으로 기억한다.

커뮤니케이션이 어려울 때
읽기 좋은 이야기

타인과의 커뮤니케이션은 언제나 숙제와 같다. 나는 업무 특성상 하루의 대부분을 여러 사람과 대화를 나누는 데 사용한다. 새로운 업무를 협의하고 친한 동료와 농담을 나누며 때로는 낯선 사람을 평가하는 자리에 들어가기도 한다. 대화하기 편한 분위기의 사람도 있고 아직은 마음을 열지 않은 사람도 있다. 때로는 타인에게 마음이 긁히기도 하고 때로는 별것 아닌 배려에 풀리기도 한다.

지금부터 마음의 굳은살을 직접 키워가며 터득한 몇 가지 커뮤니케이션 방법을 공유하고자 한다. 이 방법들이 회사에서 엑셀이나 피그마를 잘 다루는 것보다 나를 지켜주는 갑옷 역할을 할지도 모른다. 닿고 싶은 타인이 있지만 좀처럼 거리가 좁혀지지 않을 때 이 내용을 꺼내 읽기를 바란다.

다양성을 반영하는
이모지

어도비에서 발표한 「2020년 새롭게 추가된 이모지 중 가장 열광적인 다양성 이모지」 설문 조사에서 다양성과 관련된 흥미로운 통계를 볼 수 있다. 뜻밖에도 아기에게 우유를 먹이는 남성(👨)이 1위로 뽑혔다. 그 외에도 산타 할머니(🤶)나 임신한 남성(🫃)처럼 성별에서 중립을 표현한 이모지의 인기가 높았다. 이렇듯 이모지는 점점 더 비주류에 속한 이들의 권익을 시각적으로 반영하는 데 함께 할 것으로 보인다.

이모지는 전 세계에서 가장 많은 사람이 활용하는 시각 언어인 만큼 업데이트도 빠르다. 특정 국가에서 새로운 의미를 가진 단어가 생겨도 자국민이 아닌 이상 민감하게 반응하기는 힘들다. 하지만 이모지는 다르다. 스마트폰에 업데이트된 이모지는 사람들에게 정보를 넘어 빠르게 변화하는 시대상까지 같이 전달한다.

지금까지 이모지가 부여한 긍정적인 커뮤니케이션 방향과 다양한 가능성을 살펴보았다. 이모지 커뮤니케이션으로 업무 시 많은 도움을 받을 수 있으므로 잘 활용해보자.

시대의 변화를 가장 빨리 알리는
이모지

과거 마스크를 쓴 이모지는 부정적인 이미지였다. 그런데 코로나 이후 마스크는 감염을 막기 위한 사회적 도구가 되었다. 흥미롭게도 이러한 인식의 변화는 이모지의 웃는 눈 모양에서 찾을 수 있다. 이처럼 이모지는 변화하는 시대 상황을 빠르게 반영한다는 속성을 갖고 있다. 이는 문자 언어가 절대 흉내 내지 못하는 이모지만의 고유한 특성이다.

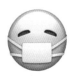
Before

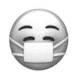
After

코로나 전후 마스크 이모지의 변화

사용 되지 않은 연차는 다음 해로 이월되지 않으니 꼭 모두 사용해주세요! 🙂

궁금한 점이 있거나 추가 되었으면 하는 내용이 있을 경우, 댓글로 남겨주세요!
확인 하셨다면 이모지 하나씩 부탁드립니다 🐱

🐱 5 야_ 3 냅 6 🐾 3 🌰 3 👍 2 🐱 2 👆 3 ✔ 1 😺

코로나19 확산세가 잡히지 않아 상황이 심각해진 만큼
꼭 필요한 외출을 제외하고는 집 안에 머물러 주세요.

🐱 4 😷 5 🐱 4 ✋ 1 😺

리모트 근무 시작합니다.
10:35~19:35

🐾 6 🙌 5 👏 3 🐾 3 🧍 1 🐱 1 🙆 1 💃 1 😺

재택근무 당시 사용했던 이모지

이모지가 증가시킨
채팅양

코로나로 인해 꽤 오랫동안 전사 재택근무를 한 적이 있다. 갑자기 닥친 상황이라 모두가 얼떨떨했고 얼마 되지 않아 온라인으로 커뮤니케이션하는 데 다양한 어려움이 발생했다. 가장 큰 문제는 채팅 빈도의 급격한 감소였다. 오프라인에서는 용건이 없어도 최소한의 감정 교류를 했던 반면, 온라인에서는 목적이 없으면 쉽게 말을 걸지 않았다. 분위기는 굉장히 사무적으로 변했고 서로 너무 조심한 탓에 업무 효율도 떨어졌다.

이후 팀원들은 재택근무의 문제를 파악해 개선하려고 했다. 가장 큰 문제는 감정이 담기지 않은 목적 중심의 딱딱한 메시지였다. 당시 도입했던 방법들은 '오프라인보다 더 적극적으로 오버 커뮤니케이션하기', '내용과 관련된 사람을 태그하고 태그 당한 사람은 확인했다고 꼭 피드백 남기기', '1:1 화상 미팅 생활화하기' 등이었다. 그런데 모두가 가장 성공적이었다고 생각한 방법은 '채팅 시 이모지를 적극적으로 활용한 것'이었다. 비대면 커뮤니케이션의 특성상 딱딱해지기 쉬운 환경에 이모지가 자주 등장하자 채팅방에 활기가 느껴졌고 커뮤니케이션도 눈에 띄게 늘었다.

이모지에 관한

흥미로운 통계

미국에서 가장 인기 있는 이모지는 기쁨의 눈물을 흘리는 얼굴(😂)이다. 이 이모지가 내포하는 감정을 텍스트로 표현하려면 복잡한 설명이 필요하다. 운동선수가 오랫동안 준비한 올림픽에서 우승했을 때 볼 수 있는 환희에 찬 감정 같기도 하고 단순히 누군가가 간지럽혀서 울음이 난 것처럼 보이기도 한다. 이모지 하나만으로 이러한 감정을 간단하게 표현할 수 있으며 이는 경제적이기까지 하다. 다음은 이모지를 둘러싼 흥미로운 통계다.

- 미국에서 인기 있는 이모지 2위는 빨간 하트(🖤), 3위는 좋아요(👍)다.
- 페이스북 메신저에는 매일 50억 개의 이모지가 전송된다.
- 페이스북 사용자 9억 명이 매일 이모지를 사용한다.
- 미국 직장 내 매니저의 61%만이 업무 중 이모지 사용을 승인하고 있다.
- 미국 직장 내 업무에서 이모지가 사용되는 비율은 67%다.

가장 쉽고 보편적인
만국 공통어

세계에서 가장 빠르게 성장 중인 언어는 뭘까? 영어나 스페인어? 바로 이모지다. 페이스북에서 엄지손가락 이모지는 '좋아요'로 번역된다. 이를 통해 우리는 지구 반대편에 사는 사람과도 쉽게 소통할 수 있다. 이모지는 국가를 뛰어넘는 보편성으로 물리적 거리를 완전히 단축시켜 버렸다.

사실 타인과의 소통은 생각처럼 간단하지 않다. 감정은 셀수 없이 다양한 얼굴을 하고 있기 때문이다. 정식으로 등록된 이모지를 모두 볼 수 있는 사이트인 이모지피디아에 의하면 공식 유니코드에 등록된 이모지 수는 2800개가 넘는다고 한다. 이모지가 이처럼 많은 이유는 우리의 소통 체계가 그만큼 복잡하다는 증거이기도 하다.

이모지는 언어와 달리 하나의 목적만 가지고 탄생했다. 바로 소통이다. 언어를 이해하기 어려운 사람도 이모지는 쉽게 이해할 수 있다. 이것은 그 어떤 문자나 문법에도 없는 이미지가 가진 힘이다.

https://www.emojipedia.org
전 세계 모든 문자를 컴퓨터에서 일관되게 표현하고 다룰 수 있도록 설계된 산업 표준으로 유니코드 협회가 제정한다. 또한 이 표준에는 ISO 10646 문자 집합, 문자 인코딩, 문자 정보 데이터베이스, 문자들을 다루기 위한 알고리즘 등이 포함되어 있다.

이모지가
커뮤니케이션에 끼치는 영향

메신저로 대화할 때 이모지emoji를 적절히 활용하면 글만 쓰는 것보다 친밀도가 높아진다. 텍스트와 달리 감정에 정보를 담아 전달할 수 있는 이모지의 이미지적 특성 때문이다.

　과학자들은 웃는 모양의 이모지와 사람이 실제로 웃는 얼굴이 뇌의 동일한 부분을 활성화시킨다는 사실을 발견했다. 방추형 얼굴 영역fusiform face area, FFA이라고 불리는 이 영역은 타인의 얼굴을 볼 때 뇌에서 정보를 처리하고 인식하는 역할을 한다. 웃는 이모지가 무의식적으로 뇌에 긍정적인 작용을 하는 것이다. 이러한 뇌의 특징을 고려하여 문자 커뮤니케이션 전반에 이모지를 잘 활용하면 상대방과의 관계 형성에 도움이 된다.

상사에게 쌓인 스트레스를 후임에게 화풀이하는 것은 직장에서 자주 볼 수 있는 전치의 예라고 할 수 있다. 전치를 겪은 사람에게는 자연스럽게 억압이 나타날 수 있으므로 전치가 너무 심하면 선을 긋고 내 상황과 감정을 적절히 언어화하는 노력이 필요하다. 내가 겪은 감정을 말이나 글로 직접 써보는 것만으로도 감정적인 부분이 많이 해소되는 것을 느낄 수 있다.

우리는 '저 사람은 방어기제가 너무 강한 것 같아'라고 얘기하며 방어기제를 부정적인 맥락에만 사용한다. 하지만 현실에서 방어기제가 없는 사람은 존재하지 않는다. 방어기제는 자아를 정상적으로 유지하기 위한 인간의 생존 본능이다. 나 역시 부정이나 주지화 같은 방어기제를 자주 사용한다. 모든 사람이 방어기제를 조금씩은 갖고 있으므로 이를 기계적으로 외우는 것보다는 사람에게 이러한 심리적 메커니즘이 있다는 것을 아는 것 자체가 더 가치 있다고 생각한다. 방어기제를 인정하는 태도는 곧 인간의 불완전성을 이해하려는 노력이라 할 수 있다.

감을 높이는 것보다 그들과 동화되며 불안감에서 벗어나는 심리적인 전략이다. 이때 지나친 의존을 통한 동일시는 나를 희미하게 만들기 때문에 주의하는 것이 좋다.

하지만 동일시는 잘 활용하면 건강한 방어기제가 되기도 한다. 내가 부족한 부분을 타인의 행동이나 가치관을 통해 채울 수 있기 때문이다. 오히려 동일시가 아예 없다면 성장이 지체될 가능성도 있다. 따라서 시기에 맞는 적절한 동일시 대상이 있을 경우 커리어 발전에 도움이 되기도 한다.

더불어 동일시하지 않으면 타인과 공감대를 잘 형성할 수 없다. 누군가와 공감대가 형성되고 있다면 서로 조금씩 닮아가고 있는 단계라고 볼 수 있다.

08
전치| displacement

자신보다 강한 대상에게 품었던 감정을 힘이 약한 대상에게 돌리는 것을 말한다. 자신보다 힘이 약한 대상은 심리적으로 안전하고 덜 위협적이다. 이때 전치는 자신이 가졌던 불쾌한 감정을 배출한다. 이런 방어기제는 가정불화나 아동학대의 원인이 되기도 한다.

06
행동화 acting-out

어떤 충동이 들 때 억제하지 않고 즉각적으로 행동하는 것을 말한다. 행동화는 주로 폭력적인 형태로 나타난다. 내부의 충동을 반사적인 행동으로 표현할 때 불안감에서 벗어나는 느낌을 받을 수 있기 때문이다.

심리학에서 행동화는 주로 어린아이들이 쓰는 스트레스 해소법이라고 이야기한다. 불만을 표현할 방법이 없는 아이들은 울거나 떼를 쓸 수밖에 없기 때문이다. 성인에게는 행동화가 주로 짜증으로 나타난다. 내 옆 사람이 습관적으로 짜증을 낸다면 방어기제로 행동화를 사용하는 것이기 때문에 굳이 그 상황을 다 받아줄 필요가 없다. 저 사람에게는 아직 유아적인 습성이 많이 남아 있다고 생각하고 넘기면 된다.

07
동일시 identification

두려워하는 사람을 닮아감으로써 불안감을 극복하려는 방어기제다. 회사의 선임이나 대표에게 반대 의견을 내면서 긴장

편이 낫다고 생각한다. 물론 쉽지 않겠지만 말이다. 무언가가 바뀌지 않더라도 상황을 언어화해보려는 노력 자체가 무척 중요하다.

05
주지화 intellectualization

받아들이기 힘든 감정을 잊기 위해 지식으로 상황을 이해하려는 것을 말한다. 예를 들어 의사에게 암이라는 말을 듣고 병의 원인이나 증상과 관련된 지식에 몰두하는 경우가 이에 해당한다. 어떻게 보면 절망적인 상황에서 낙담하지 않고 문제에 집착하는 주지화에서 긍정성을 발견할 수도 있다.

하지만 삶의 어려운 순간에 충분히 느끼고 지나가야 할 슬픔이나 낙담 같은 감정까지 인위적으로 억누르고 이성적인 방식으로만 대처하는 것은 마음에 지층을 만들어 부작용을 낳는다. 지식이 자신의 불안감을 완벽히 없애줄 것이라고 착각하는 순간이기도 하다. 주지화는 주로 교육 수준이 높고 지적인 사람에게 잘 나타난다.

04
억압 repression

억압은 버티기 힘든 감정이나 생각 등을 무의식으로 흘러보내는 것을 말한다. 교통사고처럼 큰 사건을 겪은 이후에 정확한 상황이 기억나지 않는 것이 대표적인 억압 심리다. 불합리한 요구를 하는 상사에게 대들고 싶은 마음을 억압하는 것도 해당한다.

몇 년 전 과도하게 순응적인 성향의 디자이너와 일을 한 적이 있었다. 얼굴이 희고 말수가 적으며 모난 곳이 없는 사람이었다. 회의할 때도 타인의 의견을 수용하기 바빴다. 하지만 회의 도중 갑자기 표정을 무척 찡그린다거나 심하게 단답형 대답을 하는 등 의외의 곳에서 이상한 태도가 표출되었다. 이상한 기분이 들어 그 디자이너와 몇 차례 1 대 1 미팅을 진행했다. 디자이너는 예전에 상사에게 많이 억압받은 적이 있다고 털어놓았다. 그래서인지 그 시기를 벗어났는데도 타인의 의견에 반하는 의견을 내는 것이 힘들다고 말했다.

억압은 이처럼 개인이 힘이 없고 수직적이거나 폭력적인 구조에 놓였을 때 생기기 쉬운 방어기제다. 만약 이런 상황에 놓여 있으면 스스로 최소한의 기준점을 마련해놓고 타인이 그 선을 넘는 경우 내 상태나 감정에 관해 솔직하게 털어놓는

것을 들 수 있다.

'왜 A는 저 순간에 꼭 기분 나쁘게 이야기할까? 음, 생각해 보니 나도 며칠 전에 저렇게 이야기했던 것 같은데 그때 상처 받았겠다. 앞으로는 하지 말아야지.'

03
해리 dissociation

해리는 쉽게 말해 이중인격 또는 다중인격을 뜻한다. 영화 〈지킬 박사와 하이드〉를 떠올리면 이해하기 쉽다. 주인공인 헨리 지킬 박사는 자신 안에 둘 이상의 정체성을 지닌 인격이 존재한다고 믿는 해리성 정체감 장애dissociative identity disorder를 겪고 있다.

일반적인 사람에게도 해리 증세가 약하게 나타날 수 있다. 대표적인 예로 따분할 때 갑자기 공상에 빠져 비현실적인 상상을 하는 백일몽 같은 것을 들 수 있다. 이처럼 현실 감각이 상실되는 느낌이 든다면 너무 염려하지 말고 최근 스트레스를 받은 일이 없는지부터 파악하는 것이 좋다. 동료에게서 해리 방어기제가 자주 발견된다면 일의 관점에서 냉정하게 이야기해주는 것도 좋다.

생각하는 것이다. 이때는 회고 미팅을 통해 책임 이전의 문제가 된 근본 원인에 관해 얘기하는 시간을 갖는 것이 좋다.

02
투사 projection

스스로 인정하기 힘든 욕구나 충동의 원인을 타인이나 외부로 돌리는 것을 말한다. 예를 들어 싫어하는 사람이 있다고 해보자. 투사 방어기제를 가진 사람은 먼저 싫어하는 상대에게 부정적인 감정을 투사한다. 그리고 그 사람이 나를 싫어하기 때문에 나도 그 사람을 싫어한다고 믿는다. 사람은 대부분 착한 사람 증후군 을 갖고 있기 때문에 내가 누군가를 증오한다는 것 자체를 받아들이기 힘들어 한다. 그러므로 타인이 나를 먼저 싫어하는 것으로 상정해 버리면 내 마음의 짐을 쉽게 덜어낼 수 있다.

　그런데 투사는 자신을 성숙하게 할 수 있는 좋은 방어기제이기도 하다. 누군가에게 나를 투사하면 타인으로부터 내 단점을 발견할 수 있기 때문이다. 일례로 다음과 같이 생각하는

착한 아이 증후군 또는 착한 사람 콤플렉스라고도 불린다. 남의 말을 잘 들으면 착한 사람이라는 생각이 강박 관념이 되어버리는 증상이다.

01

부정 denial

받아들이기 힘든 감정을 현실로 인정하지 않으려는 것이다. 예를 들어 임 판정을 받고 오진이라고 우기는 경우가 부정에 해당한다. 부정에는 세 가지 종류가 있다.

- 모든 사실을 부정해 완벽히 차단하는 경우
- 사실은 받아들이지만 그것의 영향은 외면하는 경우
- 사실과 영향 모두 받아들이지만 책임은 회피하는 경우

회사에서 만난 사람 중 모든 사실을 완벽히 차단하는 경우는 없었다. 그 대신 두 번째, 세 번째의 경우는 자주 만났다.

사실은 인식하지만 영향을 외면하는 경향은 주로 결정 권한이나 문제를 직접 해결할 능력이 없는 사람에게서 나타났다. 이때는 다그치는 것보다 그 사람의 한계를 인정하고 기여할 수 있는 부분을 먼저 제안했을 때 조금 더 나은 관계가 형성되었다.

모든 사실 관계를 받아들이지만 책임을 회피하는 경우는 조금 더 까다로웠던 것 같다. '우리 팀이 만든 서비스는 훌륭한데 마케팅 팀이 일을 잘 못해서 홍보가 안 된 것이다'라고

연차가 쌓이다 보니 옆자리 동료와 맺는 관계의 질이 곧 일의 완성도에 그대로 반영된다는 사실을 깨달았다. 이 사실은 의도치 않게 타인을 저자세로 대해야 할 때도 내 자존감을 지킬 수 있는 측면으로 작용했다. 맹목적으로 타인에게 맞추는 것이 아니라 목적을 이루기 위한 단계임을 스스로 인식했기 때문이다.

나는 동료의 행동이 잘 이해되지 않을 때 심리학의 방어기제를 상기하곤 한다. 방어기제란 대부분의 사람이 사용하는 심리적 작용이며 불쾌한 감정을 인식하고 그 스트레스로부터 자기를 보호하려는 본능이다. 그런데 사람마다 자주 사용하는 방어기제가 다르므로 유형을 파악해두면 '아, 저 사람은 이런 상황에서 주로 부정이라는 방어기제를 사용하는구나'라고 생각하여 이해의 토대가 마련된다. 이를 통해 완벽하지는 않지만 어느 정도 타인의 성격을 파악하고 받아들일 수 있다.

여기서는 여덟 가지 방어기제를 살펴보며 자신을 갉아먹지 않고 타인과 건강한 관계를 형성할 수 있는 가능성을 탐색한다. 방어기제는 두 가지 이상을 사용하는 경우가 많다는 점도 미리 알아두자.

여덟 가지 방어기제로
스타트업 빌런 이해하기

디자인과 디지털 프로덕트는 모두 사람들과 함께 만드는 일이다. 모든 과정에서 나 혼자 이룰 수 있는 것은 하나도 없다. 이번 절에서는 좋은 것을 만들기 위해 동료와 어떻게 협업해야 하는지를 다룬다. 이 내용을 참고해 나를 둘러싼 보이지 않는 관계까지 잘 디자인해보자.

일을 하다 보면 이성적이지만 돌직구로 타인에게 상처를 주는 사람, 소심하고 말수도 적지만 어쩌다 뱉은 한 마디가 팀에 큰 도움이 되는 사람, 말도 많고 외향적이지만 속은 상처투성이인 사람, 모든 면이 꽉 막혀 도무지 들어갈 틈이 없는 사람 등 매우 다양한 유형의 사람을 만나게 된다. 이처럼 우리는 매일 다양한 사람들과 관계를 형성하며 살아간다.

더 나은 커뮤니케이션을 위하여

11
모든 것이 완벽해도 성공은 별개의 문제일 수 있다

모든 요소가 완벽해도 실패할 수 있다. 과거에 무척 좋은 팀에 속했던 적이 있다. 외부 개입이 없었고 시간과 자본도 넉넉했으며 프로덕트 방향성과 초기 사용자 피드백도 나쁘지 않았다. 그런데 프로덕트가 출시되자 처참하게 실패했다. 사실 아직까지도 실패의 원인을 찾지 못했다. 당시 함께 했던 동료, 대표, 주변 관계자 모두 하나같이 패닉 상태에 빠졌다. 이러한 경험 때문인지 어떤 제품을 만들 때 상황이 좋은 것과 그것이 성공하는 것은 별개의 문제라는 생각을 한다.

결국 성공을 만드는 결정적인 요소는 '운'일 수밖에 없다. 여기서의 운은 미신적인 것이 아니다. 우리 솔루션이 시장에 안착하는 시점의 시장 상황, 트렌드 변화, 국제 정세 등 통제가 불가능한 것들이 따라주는 것을 말한다. 참 역설적이게도 운이라는 요소는 실패해도 다시 일어날 힘을 만들어준다. 내 힘으로 어떻게 할 수 없는 운 때문에 낙담할 필요는 없다. 내가 할 일을 열심히 하면서 운을 기다리는 것도 필요하다.

됐다면 이것을 개인이 바꾸기란 무척 어렵다. 가끔은 도망치는 것도 정답이다.

10
어제보다 0.001%라도 나은 프로덕트를 만든다

다음은 프로덕트 제작 시 가장 명제에 가깝다고 생각하는 문장이다. 앞서 세 번째로 언급한 '꼼수에 기대지 않는다'와 연결되는 내용이다.

사용자에게 가치 있는 것을 만든다.

디지털 프로덕트를 더 좋게 발전시키는 것은 어렵지 않다. 문제를 명확히 파악해 매일매일 조금씩 고쳐 나간다면 언젠가는 좋은 제품이 될 수 있다. 그런데 회사에는 수많은 변수가 존재한다. 외부 개입부터 부서별 정치, 팀 내 갈등, 불안한 리더십 등이 그것이다. 어렵겠지만 이런 것들에 현혹되지 않고 내 자리에서 어제보다 아주 조금이라도 더 나은 프로덕트를 만드는 데 집중할 필요가 있다.

해 1년 만에 40%에 가까운 높은 리텐션_{retention} 을 만들어냈다. 협업 지능이 높은 팀은 '회고 능력'도 뛰어나기 때문에 회사에서 보장만 해준다면 실패하더라도 계속해서 더 나은 방향으로 진화할 것이다.

09
외부 개입이 많으면 망한다

회사는 투자자나 클라이언트, 외부 자문, 전문가 그룹 등 다양한 관계로 형성된다. 이들은 대체로 프로덕트의 주요 사용자가 아닌 경우가 많다. 물론 이들도 아주 가끔은 훌륭한 의견을 주지만, 문제는 이들의 의견이 사용자나 실무자 의견보다 더 특별한 위계를 가질 때 발생한다.

현재 이러한 외부 개입 없이 실무자 판단과 사용자 중심으로 일하고 있다면 그것만으로도 조직을 다닐 만한 이유가 충분하다고 생각한다. 이 당연한 사실이 보장되는 회사는 생각보다 많지 않다. 이미 안 좋은 방향으로 일하는 문화가 고착

◦ 유지율이라고도 한다. 앱 설치 후 특정 기간 동안 얼마나 많은 사용자가 제품으로 다시 돌아오는지를 측정하는 것이다. 사용자의 참여와 관심, 충성도 수준을 나타내는 중요한 기준이다.

해 필요한 것은 노력과 시간을 들여 어떤 결정을 했어도 구성원 중 누군가 해당 결정을 뒤엎을 좋은 논리나 근거를 제시하면 이를 받아들일 수 있는 팀의 수용력이다. 나는 이러한 능력을 '협업 지능'이라고 말한다.

그런데 협업 지능이 높은 팀은 생각보다 많지 않다. 그 첫 번째 이유는 지금까지 먼 길을 왔다는 보상 심리 때문이다. 이를 뒤엎고 다시 원점으로 돌아가는 것은 큰 손실이라고 생각하기 쉽다. 하지만 잘못된 방향은 더 많은 시간을 허비하게 할 뿐 아니라 종국에는 어떤 것이 문제였는지조차 망각하게 만들기도 한다.

두 번째 이유는 방향이 잘못됐다고 생각해도 근거를 마련해 말로 내뱉기까지 큰 결심이 필요하기 때문이다. 어지간히 외향적인 사람이 아니라면 넘어가는 경우가 일반적일 것이다. 협업 지능이 높은 좋은 팀이 되기 위해서는 조금 이상한 소리를 해도 비난받지 않는다는 팀 내 심리적 안전감이 반드시 필요하다.

좋은 팀이 프로덕트보다 더 중요했던 경우를 직접 목격한 적이 있다. 팀 A는 협업 지능이 무척 높았다. 당시 팀 A가 진행하던 프로덕트가 마켓 핏을 찾지 못하고 망했는데, 팀 A는 와해되지 않았고 그 구성원 그대로 새로운 프로덕트를 준비

07
처음부터 완벽을 추구하면 위험하다

스타트업에 있다 보면 가끔 장인을 만난다. 물론 자신의 일에 대해 디테일을 극한까지 추구하려는 모습은 존중한다. 그런데 우리가 하는 일은 대부분 어떤 단계에 속해 있다.

0 to 1, 1 to 10, 10 to 100…. 프로덕트 마켓 핏을 찾은 뒤 안정세에 접어든 곳이 있는 반면, 아직은 불안한 상태에서 무수히 많은 가설을 검증해야 하는 조직도 있다. 만약 후자라면 검증되지도 않은 가설을 위해 디테일을 추구하는 것은 위험하다.

그리고 한 부분에 너무 몰두하면 해당 대상에 애착이 생기기 때문에 스스로 객관적인 평가를 하기가 점점 어려워진다. 더불어 타인의 피드백에 대해서도 방어적으로 변하기 쉽다.

08
좋은 프로덕트보다 좋은 팀을 만드는 것이 더 중요하다

일하다 보면 좋은 팀을 만날 때가 있다. 좋은 팀은 구성원의 학벌이나 유명세를 의미하는 것이 아니다. 좋은 팀이 되기 위

용하는 경우가 있다. 여기에는 저 회사가 이런 방법론으로 성공했으니 우리도 성공할 것이라는 생각을 내포한다.

프레임워크는 논리적인 사고를 돕는 수단이지만, 이를 비판 없이 그대로 사용하는 것은 경계해야 한다. 왜냐하면 회사마다 각 프레임워크가 성공한 고유한 환경과 맥락이 존재하기 때문이다. 개별적인 맥락은 무시한 채 저기서 성공했으니 우리도 성공할 것이라는 생각으로 프레임워크를 수용하면 힘든 상황을 맞이할 수 있다.

존 도어John Doerr의 OKR은 최근까지 스타트업에서 무척 유행했던 개념이다. OKR은 조직에서 가장 중요한 것을 목표로 정하는 objectives와 목표가 달성되었는지 판단하는 핵심 결과인 key results의 약자다. 그런데 수직적인 조직 구조는 외면한 채 OKR의 외형만 도입해 핵심 결과를 일종의 감시 수단으로 삼는 곳이 많다. '가슴 뛰는 목표를 설정하고 자율적으로 실행하도록 조직이 돕는다'라는 OKR의 가장 중요한 가치가 빠져 있는 것이다.

우리는 애플도 구글도 아니다. 다른 환경에서 성공한 프레임워크를 우리에게 맞는 방식으로 변형해 안착시키는 것은 또 다른 창작의 영역에 가깝다.

들을 보면 숨이 턱턱 막혔다. 디자인은 분명 좋은 가치지만 모든 문제를 해결해주지는 않는다.

초기 스타트업은 전달해야 하는 메시지나 가치가 비교적 명확하다. 그런데 어설픈 디자인에 가려 정작 메시지 전달은 뒷전인 경우를 종종 본다. 초기 스타트업의 경우 기업 가치나 메시지에 적합한 조형 언어 를 사용하며 디자인할 수 있는 수준 높은 디자이너와 함께하기가 쉽지 않다. 이때는 화면에서 장식 요소를 모두 빼고 가독성 높은 폰트로만 메시지를 전달하는 것이 오히려 낫다.

아직 사용자가 프로덕트를 사용할 뾰족한 이유를 발견하지 못했다면 그 외의 것은 두 번째 문제다. 특히 화면의 불필요한 디자인 요소는 사용성 저하는 물론, 고스란히 개발 비용 증가로 이어지니 주의해야 한다.

06
성공한 공식이나 프레임워크를 의심한다

다른 회사에서 성공한 프레임워크를 가져와 프로덕트에 적

표현하고자 하는 주제의 의미나 정서, 느낌에 적합한 디자인 기법을 활용해 구축하는 시각 언어(visual language)의 총체를 말한다.

지 못하면 스케일업이 힘들어지는 것도 사실이다. 그럼에도 마케팅이 프로덕트의 근본적인 문제를 해결해주지는 않는다.

다음은 CB INSIGHTS에서 진행한 「스타트업이 망하는 20가지 이유」 설문 결과다. 1위와 2위는 각각 '시장에서의 수요 없음'과 '자금 고갈'이 차지했다. 설문에서도 '마케팅' 문제는 순위가 무척 낮은 편이다.

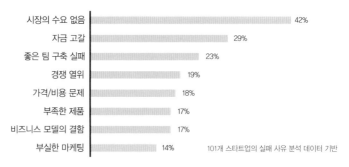

CB INSIGHTS의 「스타트업이 망하는 20가지 이유」 설문 결과

05
디자인이 모든 문제를 해결해주는 것은 아니다

나는 커리어의 90%를 디자이너로 보냈다. 하지만 디자이너로 일하던 당시에도 디자인 만능주의를 표방하는 디자이너

관련이 적은 자극적인 이미지를 활용해 어그로성 광고를 만들기도 했고 사용자에게 피해를 줄 수 있는 다크 넛지를 기획하기도 했다. 이런 작업을 통해 단발적으로 트래픽이 증가했던 경우도 많았다. 그러나 결국 프로덕트가 제대로 된 가치를 제공하지 못하거나 기능의 완성도가 떨어지면 사용자는 빠르게 이탈했다. 결국 중요한 것은 잠시 폭발하는 트래픽양이 아니라 남은 사용자의 비율이다. 더 자세히는 얼마나 많은 사용자가 서비스가 제공하는 핵심 가치에 호응하고 있는지에 관한 문제다.

04
마케팅은 프로덕트의 근본적인 문제를 해결해주지 않는다

앞의 설명과 이어지는 내용이다. 가끔 자신이 진행하는 프로덕트 실패 원인을 마케팅에서 찾는 사람이 있다. 우리는 잘했는데 마케팅 팀이 잘못해서 실패했다는 식이다. 마케팅은 분명 프로덕트를 성장시키는 강한 원동력이며, 프로덕트 마켓 핏product market fit 을 찾은 이후 단계에서 마케팅을 제대로 하

제품이 시장 수요와 잘 맞아떨어진 상태이다. 제품은 사용자의 문제를 잘 해결하거나 욕구를 충족시키고 사용자도 그 제품을 계속 사용하길 원하는 상황을 말한다.

가 너무 커서는 안 된다. 따라서 행복은 디폴트가 아닌 잠시 유지되는 '평형 상태'에 가깝다. 이 점 때문에 행복한 가정이 서로 닮아 있는 것은 아닐까?

회사로 바꿔 생각해도 크게 다르지 않다. 연차와 업무 강도에 비해 높은 연봉, 하는 일에서 느끼는 보람, 좋은 동료, 쾌적한 사무실 등이 두루두루 괜찮으면 행복한 상태에 가까워진다. 그런데 모든 것이 만족스러운 경우는 거의 없다. 저마다 불행 요소를 한두 개씩 꼭 갖고 있기 마련이다. 연봉은 좋은데 상사가 너무 마음에 안 들거나 일이 너무 시시한 경우 등이다. 그러다 어느 순간 부족함을 디폴트로 받아들이면 마음이 편해진다. 누군가는 비관주의라고 생각할 수 있지만, 역설적으로 삶의 만족도는 훨씬 높아진다. 나는 일할 때 느끼는 결핍을 인정하고 가끔 오는 행복한 상태에 감사함을 느끼며 살고 있다.

03
꼼수에 기대지 않는다

경험이 많지 않던 주니어 시절에는 내가 만드는 프로덕트에 지름길이 있다고 믿었다. 사용자를 빨리 모으기 위해 주제와

던 적은 한 번도 없었다. 그래서 커리어 초기에는 항상 무언가가 부족한 환경을 탓했던 것 같다. '왜 우리 회사는 사람이 부족해서 내가 야근을 해야 할까', '마케팅 비용만 풍족했어도 제품이 성공했을 텐데'와 같이 말이다. 그런데 형편이 조금 더 나아 보이는 회사로 이직해도 상황은 크게 달라지지 않았다. 다음에도, 또 다음에도 상황은 마찬가지였다. 주변 환경은 항상 결핍으로 가득했다. 잠깐 다른 이야기를 해보자.

나는 레프 톨스토이Lev Nikolayevich Tolstoy의 소설 『안나 카레리나』를 무척 좋아한다. 이 소설은 러시아 상류층인 안나와 브론스키의 치정을 다룬 내용이다. 이 소설의 첫 문장은 다음과 같다.

> 모든 행복한 가정은 서로 닮았고, 모든 불행한 가정은 제각각으로 불행하다.

이 문장에 정답은 없지만 개인적으로는 이렇게 생각한다. 가정의 불행은 굉장히 다양한 형태로 나타난다. 가족 중 누군가가 무척 아픈 경우, 가족 간 사이가 안 좋은 경우, 경제적으로 많이 힘들거나 가정폭력이 일어나는 경우 등이다. 이 중에 하나라도 속하면 행복감을 유지하기가 쉽지 않다. 반면 '행복하다'라고 말하기 위해서는 이런 다양한 요소와 관련된 문제

(좌)Lauren Bowyer (우)BABYStory

또한 가설 수립 단계부터 적극적으로 예비 사용자를 발굴해 인터뷰를 진행한 경우 성공 확률이 높았다. 프로덕트 출시 전 예비 사용자에게 받는 극초기 피드백은 출시 후에 받는 피드백보다 몇 배 높은 가치를 지닌다. 만들지 않아도 될 기능에 대한 우선순위를 낮추는 것만으로도 개발 비용과 시간을 아낄 수 있기 때문이다.

02
결핍은 디폴트다

스타트업이 프로덕트를 만드는 과정에서 가장 중요한 것은 남은 투자금과 우리가 쓸 수 있는 시간, 가용할 수 있는 인력, 마케팅 비용이다. 생각해보면 지금까지 이 모든 것이 풍족했

습을 흔히 볼 수 있다. 바로 '사람들은 분명히 우리의 이런 기술(아이디어)을 좋아할 거야'라는 막연한 믿음을 가지는 것이다. 내 경우에도 이런 믿음이 높았던 서비스나 프로덕트는 높은 확률로 실패했다.

반면 기술력이 없더라도 시장에서 문제를 먼저 발견하고 사용자의 목소리를 들어 적절한 솔루션으로 연결함으로써 성공한 적이 더 많았다. 그리고 그렇게 발견한 문제들은 생각보다 거창하지 않았다.

제작에 참여했던 베이비스토리BABYStory라는 앱은 미국 엄마들이 아이들의 성장 과정을 기록하기 위해 수작업으로 축하 장식을 꾸미고 사진을 남기는 행동에서 출발했다. 미국은 문화 특성상 기념일이 많은데 기념일마다 소품 구입비, 디자인 구상 시간, 엄마의 노동력 등을 들이는 것은 어려울 수 있다. 또 구매한 소품을 사용한 후 처리해야 하는 문제도 있으며 결국 사진 한 장으로만 남는 것 역시 아쉬울 수 있다.

베이비스토리는 이 문제들을 디지털로 옮겨와 해결했다. 앱에서 각 기념일에 어울리는 그래픽 소스를 제공하여 엄마들이 디지털로 쉽게 꾸밀 수 있도록 한 것이다. 소품 구매를 위한 별도 비용도 들지 않고 아이와 엄마의 추억이 자동으로 저장되는 이 앱은 미국 시장에서 적지 않은 성공을 거뒀다.

디지털 프로덕트를 만들며 깨달은 열한 가지 사실

이번 절은 내가 실무에서 실패를 무수히 경험하며 깨달은 배움을 공유한다. 사실 피할 수 있는 실패라면 가급적 피하는 것이 좋다. 이 내용들을 잘 인지해 계획하는 일의 실패 횟수를 줄이길 바란다.

01
사용자를 고려하지 않으면 망한다

기획부터 출시까지의 전 과정에서 사용자에 대한 고려를 완전히 배제하는 실수를 생각보다 많이 한다. 특히 IT를 토대로 하는 스타트업은 대표나 공동 창업자가 가진 기술력이나 아이디어에서 시작하는 사례가 많은데, 이 경우 다음과 같은 모

계되었다. 바로 사용자가 하나의 그래픽을 완성하는 것이다.

캔바 웹사이트에 접속하면 카테고리별로 내가 만들고자 하는 제작물의 형식을 알려준다. 예를 들어 인스타그램 포스트나 발표용 프레젠테이션 같은 템플릿이다. 이를 클릭하면 수정할 수 있는 편집 화면으로 넘어가 사용자의 첫 작품 제작을 친절하게 돕는데, 여기에는 총 4단계가 존재한다. 첫 번째 단계로 템플릿을 쉽게 선택하게 하고 두 번째 단계로 편집을 도우며 세 번째 단계로 내 자료 업로드 여부를 물어본 후 마지막으로 캔바에 저장한다. 사용자는 몇 초 만에 캔바에 이미지 하나를 저장하게 되는 것이다. 이처럼 온보딩부터 한 번의 목표 달성을 위한 과정을 순조롭게 설계하면 아하 모먼트를 발견할 가능성도 덩달아 높아질 것이다.

첫 온보딩이 쉽게 설계된 캔바

중 페이스북의 아하 모먼트가 특히 유명한데, 10일 안에 7명의 친구와 연결된 사람의 경우 어지간해서는 탈퇴하지 않는다는 것이다. 토스는 4일 이내 송금 2회, 트위터는 30명과의 연결이 아하 모먼트였다. 이런 아하 모먼트를 위해 각 SNS에서는 온보딩 시 연락처에 저장된 친구들을 자동 등록할 수 있는 기능에 힘썼고 결과는 폭발적이었다. 운 좋게 서비스 개발 초기에 아하 모먼트를 발견한다면 팀이 하나의 목표로 향해 가는 데 필요한 커뮤니케이션 비용을 대폭 낮출 수 있다.

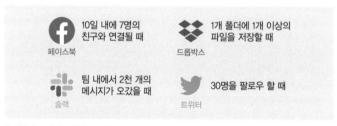

유명한 테크 기업들의 아하 모먼트

아하 모먼트를 발생시키기 위해서는 온보딩부터 핵심 기능까지 순조롭게 도달할 수 있는 흐름이 잘 설계되어야 한다. 사용자가 앱 설치 후 핵심 기능을 수행하기까지 불필요한 요소를 모두 제거해 핵심 기능에 도달하는 과정을 최대한 짧게 유지하는 것이 좋다. 비 디자이너도 쉽게 그래픽을 제작할 수 있는 캔바Canva의 온보딩은 단 하나의 목표를 위해 흐름이 설

로 옮겨보면 어떤 서비스를 처음 이용 중인 사용자가 이 서비스를 계속해서 사용해야 할 가치를 찾는 시점이라고 할 수 있다.

디자인 리더로 재직했던 신선 식재료 브랜드 정육각의 아하 모먼트는 '사용자의 세 번째 구매'였다. 세 번 구매한 사람들은 97%라는 높은 확률로 네 번째 구매를 했다. 그래서 처음 구매한 사람들에게 두세 번째 구매를 유도하는 마케팅 활동이 집중적으로 이루어졌다. 가장 효과가 좋았던 마케팅은 정육각에서 제품을 구매한 고객을 대상으로 진행한 리타기팅 retargeting 광고였다. 처음 구매한 고객의 두 번째 구매 허들을 낮추기 위해 할인 쿠폰을 제공하는 전략이었다. 이 전략은 꽤 유용하게 작용했고 세 번째 구매한 사람부터는 이후 광고를 따로 하지 않아도 꽤 오랫동안 서비스를 떠나지 않는 모습을 보였다. 아하 모먼트는 행위와 결과 사이의 인과를 꼭 과학적으로 증명할 필요가 없다. 사용자가 느끼는 가치를 수치로 정확히 분석할 수 없기 때문이다. 지표가 반응하는 지점을 발견한 것만으로 충분하고 무엇보다 실행하는 것이 중요하다.

다음은 테크 기업들의 아하 모먼트를 나타낸 것이다. 이

소비자가 특정 웹페이지에서 검색한 상품을 다른 웹페이지를 방문할 때 배너 또는 팝업 광고 형태로 보여줌으로써 소비자에게 재광고하는 마케팅 기법이다.

길고 지루한 통근 시간에 딱 맞는 음료라는 사실을 알게 됐다. 예를 들어 바나나는 운전을 하면서 먹기 힘들다. 도넛이나 베이글은 두 손이 필요하며 차를 더럽힌다. 커피는 허기를 채우기 힘들고 빨리 사라진다. 그러나 밀크셰이크는 긴 출근길에 두 손을 사용하지 않아도 되고 허기를 때우기도 좋다. 무엇보다 걸쭉한 질감 때문에 지루한 통근 시간을 버틸 수 있다. 이후 맥도날드는 아침에 판매하는 밀크셰이크의 농도를 더 뻑뻑하게 하고 빨대는 가늘게 했다. 그리고 작은 과일 조각 등을 넣어 출근길에 마시는 밀크셰이크의 가치를 높이는 데 성공했다.

교수 팀은 출근하는 남성들이 밀크셰이크로 하려는 '행위' 자체에 집중했다. 이 행위의 경쟁 상대는 버거킹의 밀크셰이크가 아니었다. 바로 바나나와 커피, 도넛이었다. 유용성의 핵심은 앱의 진짜 경쟁자가 무엇인지부터 파악하는 것이다.

05
아하 모먼트 발견하기

아하 모먼트aha moment는 특정 순간에 갑자기 무언가를 깨닫고 '아하!'라고 외치는 순간을 말한다. 이를 프로덕트 관점으

행동으로 넘어가는 장애물이 너무 많다면 어떻게 될까? 바로 대안을 찾을 것이다. 이처럼 단순함과 쉬움은 행위가 일어나는 빈도와 관련이 있다. 디자이너가 사용자 목표 달성에 방해되는 시각 요소를 화면에서 모두 걷어내거나 엔지니어가 코드 퀄리티를 높여 로딩을 몇 초라도 줄이는 것은 결국 행위가 일어나는 빈도에 긍정적 영향을 준다.

습관을 만들기 위한 또 다른 요소는 우리 제품이 다른 제품보다 더 낫다고 느끼는 유용성이다. 우리에게 친숙한 맥도날드의 밀크셰이크로 예시를 들어보겠다. 맥도날드는 2000년대 초 밀크셰이크 판매량을 높이기 위해 아이들을 대상으로 대대적인 마케팅을 실시했다. 그러나 결과가 좋지 않자 하버드 경영대학원의 클레이튼 크리스텐슨Clayton M. Christensen 교수에게 문제 해결을 요청했다. 교수 팀은 맥도날드에 머물면서 실제로 밀크셰이크를 사가는 사람들을 관찰했다. 그리고 예상했던 내용과 전혀 다른 결과를 발견했다.

- 오전 8시 반 이전에 전체 밀크셰이크의 40% 정도가 판매되었다.
- 밀크셰이크 구매자 대부분은 아이가 아니라 출근길이 먼 성인 남성이었다.
- 햄버거 없이 밀크셰이크 하나만 사서 들고 갔다.

교수 팀은 성인 남성들과의 인터뷰를 통해 밀크셰이크가

가변적 보상 제공 시 사용자가 자율성을 저해 받는다고 느끼게 하면 안 된다. 만약 인스타그램의 피드를 새로 고칠 때 예측할 수 있는 패턴이 파악되면 자율성에 영향을 줘 사용자는 이내 흥미를 잃을 것이다. 보상에서 느끼는 자율감은 무한과 관련이 깊다.

04
습관을 형성하는 두 가지 요소에 집중하기

습관을 형성하기 위해서는 다음과 같이 크게 두 가지 요소가 필요하다.

- 행위가 일어나는 빈도(frequency)
- 우리 제품이 더 낫다고 느끼는 유용성(perceived utility)

이 두 가지를 달성하기 위해서는 다시 앵커로 돌아갈 필요가 있다. 앵커의 핵심은 바로 뒤에 이루어질 행동을 사용자가 쉽게 하도록 만드는 것이다. 앱 화면을 극도로 단순하고 쉽게 만들어야 하는 이유가 바로 여기 있다. 사용자가 불편한 감정을 느껴(내부 트리거) 해소할 수 있는 수단(앱)을 찾았는데 다음

롯머신을 들 수 있다. 슬롯머신의 레버를 당기면 그림들이 계속 자동으로 바뀌고 같은 숫자나 그림으로 맞춰지면 크고 작은 잭팟이 터지는데 이것이 바로 가변적 보상이다. 한 통계에 따르면 슬롯머신이 한 해 거두는 수익은 미국 내 영화, 야구, 테마파크의 모든 수익을 합친 것보다 월등히 높다고 한다. 그리고 카지노에 존재하는 다른 게임과 비교해도 약 4배 높은 중독성을 가진다고 한다.

그런데 모바일에도 슬롯머신의 메커니즘과 매우 유사한 인터페이스가 존재한다. 바로 당겨서 새로고침pull to refresh하는 것이다. 우리가 인스타그램이나 핀터레스트에서 무의식적으로 피드를 아래로 내리며 당기는 행동은 놀랍게도 슬롯머신의 메커니즘과 동일하다. 이러한 가변적 보상의 종류로 크게 세 가지를 들 수 있다.

- **사회적 보상**: 타인의 인정이나 유대감에서 느끼는 보상 심리(페이스북의 좋아요 또는 사진 태그, 링크드인에서 내 글이 공유된 수, 카카오톡에서 주고받는 선물)

- **수렵 보상**: 새로운 정보나 물질적 자원을 얻었을 때의 보상 심리(SNS에서 수많은 정보를 읽는 것, 명함 앱에 다양한 사람의 명함을 저장하는 것)

- **자아 보상**: 어떤 행동을 완수했을 때 얻는 보상 심리(루티너리 앱에서 목표 달성 시 주어지는 트로피 같은 시각적 보상, 메타버스 세계에서 올라가는 캐릭터의 지위, 언어 앱에서 올라가는 공부 등급)

리 잡은 셈이다. 즉 트리거는 사용자의 무의식에 어떤 구조를 만든다.

여기서 주목해야 할 점은 내부 트리거는 외로움이나 심심함, 짜증, 괴로움과 같은 부정적인 감정과 깊이 연결된다는 것이다. SNS가 세상에 널리 퍼지게 된 이유 중 하나도 인간의 외로움 때문이었다. 우리는 누군가의 사진에 댓글을 달고 내가 태그되는 과정에서 나라는 존재의 사회적 필요성과 중요도를 재확인한다. 누군가 인스타그램이 인류의 거대한 감정과 욕망의 회고록이라고 말한 것이 생각난다.

그렇다면 내가 운영하는 서비스의 핵심 기능을 인간의 부정적 감정과 연결해볼 수 있을 것이다. 사용자의 표면적 문제를 해결하기 위한 기능 제작이 아니라 사용자가 부정적인 감정을 느끼는 일상의 지점을 핀셋으로 정교하게 집어내는 작업 말이다.

03
보상은 가변적으로 제공하기

사용자가 특정 행동을 반복하게 하기 위해서는 가변적 보상이라는 개념을 알아두면 좋다. 가변적 보상의 대표적 예로 슬

이 다가갈 수 있을 것이다. 단순하면서도 강력한 연결고리인 앵커를 활용해보자.

02
내/외부 트리거 고려하기

트리거trigger란 어떤 행동을 발생시키기 위한 촉매제를 의미한다. 습관 형성을 위해서는 내부 트리거와 외부 트리거가 필요하다.

기상을 위한 시끄러운 자명종이나 휴가 시즌에 맞춰 노출되는 여행 특가 배너 등이 외부 트리거에 해당한다. 그중에서도 강력한 외부 트리거는 내가 신뢰할 수 있는 지인의 추천이다. 지인의 신뢰를 얻은 서비스는 단번에 엄청난 외부 트리거로 작용한다.

그렇다면 내부 트리거는 어떤 것일까? 내부 트리거는 인간의 감정과 관련이 깊다. 예를 들어 나는 배고플 때는 배달의민족 앱 아이콘이 생각나고 외로울 때는 페이스북이 생각난다. 빨래 바구니가 넘칠 때는 런드리고가 생각나며 불쾌한 향이 가득한 곳에 있을 때는 이솝 매장에 가고 싶다. 이런 앱과 브랜드들은 이미 내 특정 감정과 연결돼 내부 트리거로 자

게으름을 청산하기 위해 처음부터 너무 과도한 목표치를 설정하는 경우가 있다. 그러면 대부분 작심삼일로 그치게 된다. 하지만 앞에서 예로 든 것처럼 아침 알람을 끄고 하는 스쿼 세 개는 어지간히 게으른 사람이 아니라면 수행할 수 있다. 이러한 개념을 우리에게 친숙한 앱으로 옮기면 어떻게 될까?

- 아침 알람을 끈 후 스쿼 세 개 하고 루틴 앱에 기록하기
- 일어나서 이부자리를 갠 후 일기 앱에 한 줄 기록하기
- 차가운 물 한 잔을 마신 후 녹음 앱으로 스스로 칭찬하기
- 밤에 러닝한 후 메디테이션 앱으로 1분 명상 즐기기

과거에는 사용자의 복잡한 현실 상황을 고려하지 않고 앱을 설계했던 적이 있었다. 그 당시 나는 사용자가 아무런 외부 영향을 받지 않는 진공 상태에서 내가 만든 앱을 사용해주길 바랐던 것 같다. 하지만 사용자 스마트폰 속에 설치된 수많은 앱은 언제나 삶의 복잡한 맥락 속에 공존한다. 차를 마시거나 운동할 때 혹은 잠들기 전 이불 속 같은 현실적인 상황 말이다.

서비스의 실제 사용자를 인터뷰하여 특징적인 하루 행동을 쭉 나열해본 뒤 '어디에 어떤 형태로 우리 앱의 핵심 기능을 연결할까'에 대해 고민해보면 사용자에게 한 걸음 더 가까

일상에서 실천하는 행동들이다.

- 아침 알람을 끈다.

- 아침에 어울리는 노래를 켠다.

- 일어나서 이부자리를 갠다.

- 차가운 물 한 잔을 마신다.

- 커피포트에 물을 올린다.

- 이메일을 보낸다.

- 밤에 러닝을 한다.

특정한 행동을 한 이후에 다른 행동을 연결시켜 반복하면 습관이 형성될 가능성이 높다. 두 행동 사이의 연관성이 약해도 상관없다. 단, 여기에는 전제가 하나 있다. 새로운 습관이 될 행동은 아주 가볍게 시작해야 한다는 것이다. 빈도나 난이도는 점진적으로 높인다. 다음 예시는 모두 앵커라고 할 수 있다.

- 아침 알람을 끈 후 스쾃 세 개 하기
- 일어나서 이부자리를 갠 후 노트에 한 줄 일기 쓰기
- 차가운 물 한 잔을 마신 후 스스로 칭찬하기
- 밤에 러닝한 후 집에서 명상 1분 하기

사용자의 습관 형성을 위한
다섯 가지 방법

'사용자가 습관처럼 사용하는 앱을 만들고 싶다.'

디지털 서비스를 만드는 사람들은 대부분 이런 갈증을 갖고 있다. 하지만 생각처럼 늘지 않는 재방문율과 쭉쭉 증가하는 이탈률을 볼 때마다 상심하게 된다. 어떻게 하면 사용자가 매일 쓰는 앱을 만들 수 있을까? 이번 절에서는 사용자의 앱 방문 습관을 만들 수 있는 다섯 가지 유용한 방법을 소개한다.

01
—
앵커 활용하기

앵커anchor란 '현재 내가 일상에서 하고 있는 행동' 이후에 '내가 습관화하고 싶은 행동'을 연결하는 것이다. 다음은 내가

일종의 집단 망각이자 편향인 셈이다. 이러한 일이 몇 차례 반복되면 대중을 향해 설 수 있는 타석 수는 현저히 줄어들고 홈런이나 안타를 칠 기회도 잃게 된다. 대부분의 스타트업은 런웨이 가 정해져 있으며 타석을 무한히 부여받을 수 있는 초기 제품 팀은 존재하지 않는다. 그러므로 적은 생산 비용으로 높은 가치를 검증받을 기회를 최대한 많이 확보하는 것이 중요하다. 이러한 비용 효율은 초기 단계의 팀에서 선택이 아닌 필수다.

스타트업이 보유한 현금과 월별 소진율을 기준으로 예측하는 스타트업의 생존 기간이다.

지 보겠다는 선언과 같다. 가급적 내가 처한 상황을 객관화해 본질에서 벗어남으로써 겪을 수 있는 수고를 말리고 싶다.

한 가지 뼈아픈 사실은 프로젝트 초기의 경우 기능상 디테일을 그렇게까지 챙기지 않아도 확인할 수 있는 가설이 대부분이라는 점이다. 초기 단계에 있는 팀이 스파게티 코드나 예쁘지 않아도 핵심 경험이 살아있는 UX를 지향해야 하는 이유이기도 하다(그런데 각 분야 전문가와 이러한 합의점을 찾는 것이 생각보다 쉽지 않다). 초기 기능들은 가설이 검증되지 않거나 사용자에게 외면받으면 사라질 가능성이 무척 높다. 검증도 안 된 기능을 위해 처음부터 최고급 코드나 UX는 구축하지 않는 것이 좋다. 사실 이 단계에서 가장 좋은 상황은 개발 리소스 없이 프리토타입이나 주변인들과 나누는 인터뷰만으로 어느 정도 가설을 검증할 수 있는 경우다.

프로덕트 오너가 된 이후에 생긴 두려움 중 하나는 기획이 장황해지는 만큼 개발자의 코드 역시 무한히 길어진다는 사실이다. 이것은 일종의 위기감이다. 코드가 길어질수록 에러 발생 확률이 높아지는데 에러를 열심히 발견해 고치다 보면 팀 전체가 처음 검증하고자 했던 가설을 망각할 때도 있다.

정상적으로 작동하지만 구조적으로 엉겨 있어 다른 개발자가 봤을 때 이어받을 수 없을 정도로 엉망인 코드를 의미한다. 대신 개발 속도가 빠르다.

하는 것이기 때문이다.

온보딩부터 메인 화면까지의 여정을 완전히 새로 설계하거나 새로운 탭을 열지 않고 빠르게 검색 박스를 추가하는 것만으로도 전후 지표를 쉽게 비교해볼 수 있다. 만약 원룸 관련 상품 판매량이 증가한다면 가설이 유효하다고 판단해 조금 더 나은 디테일로 이어 나가면 된다.

> "이번 기획은 **25피스짜리** 퍼즐로 맞추는 거야."
> "이번 기획은 **500피스짜리** 퍼즐로 맞추는 거야."
> "이번 기획은 **1000피스짜리** 퍼즐로 맞추는 거야."

내 경험상 첫 기능 기획부터 1000피스 퍼즐을 한 번에 맞춰야 하는 경우는 거의 없었다. 사용자가 '주문하기 버튼을 잘 찾을까?', 'SNS 공유를 잘할까?', '편집 이후에 저장을 잘할까?'와 같이 단순한 기능을 활용해 초기 가설을 검증하는 경우가 대부분이었다. 스타트업이나 초기 팀의 성공 가능성을 높일 수 있는 최고의 방법은 타석에 최대한 많이 서보는 것이다. 소박한 퍼즐로 핵심이 되는 가설 검증에 성공했다면 그만큼 다음 타석에 서기까지 시간 자원을 많이 확보해 홈런을 칠 확률이 높아진다. 반대로 처음부터 작은 퍼즐이 아닌 1000피스 퍼즐로 문제를 해결하려는 것은 수많은 디테일까

힘들며 처음부터 좋은 완성도를 기대하기란 쉽지 않다.

인테리어 플랫폼 서비스에서 다음과 같은 문제를 풀고 있다고 가정해보자.

- **문제** 사용자가 원룸 정보를 검색하는 데 어려움을 겪고 있다.
- **가설** 원룸 정보를 쉽게 얻을 수 있다면 원룸 판매량이 증가할 것이다.

가설 검증을 위한 솔루션은 다양할 수 있다.

- **솔루션 1** 온보딩부터 사용자의 거주 형태(원룸/투룸)를 식별한 뒤 홈 화면에 관련 정보를 노출한다.
- **솔루션 2** 원룸 관련 정보만 볼 수 있는 새로운 탭을 오픈한다.
- **솔루션 3** 기존 화면 상단에 검색 박스를 두고 탭하면 힌트 텍스트로 원룸 관련 내용을 보여준다.

여기서 중요한 것은 최소한의 비용으로 가설 검증에 효율적인 사용자 경험을 찾는 것이다. 생각해보면 디테일이 많고 개발 비용이 많이 드는 사용자 경험이 항상 문제를 잘 해결하는 것은 아니다. 만약 내가 해당 문제를 직접 풀어야 한다면 큰 고민 없이 3번 솔루션을 선택했을 것이다. 가설이 유효하다는 것을 알 수 있는 지표는 원룸 관련 상품 판매량이 증가

한 제작자들의 가장 중요한 역할이자 정체성이다.

제작자는 디테일을 두고 타협할 경우 속이 쓰릴 수 있다. 하지만 목표 달성을 위한 절충 과정 역시 무척 훌륭한 디자인 사고라고 할 수 있다.

우리는 몇 조각짜리 퍼즐을 맞추려는 것일까?

신규 기능의 범위를 정할 때 떠올리기 좋은 메타포metaphor 는 퍼즐이다. 가설 검증을 위한 솔루션을 퍼즐 조각의 복잡도 와 비교해보는 것이다. 같은 그림을 10피스 퍼즐로 맞출 수 도 있고 1000피스 퍼즐로도 맞출 수 있다. 조각이 너무 적을 경우 가설을 풀기 위한 최소 디테일에 못 미칠 수 있고 너무 많을 경우 가설 검증에 필요한 기능의 디테일이나 양이 넘칠 수 있다. 실무자 간 개발 리소스를 고려해 가설 검증에 적당 한 솔루션 디테일(조각)을 사전에 조율하는 시간이 있다면 전 체적인 작업을 효율적으로 진행하는 데 도움이 된다.

이처럼 솔루션에 맞는 적당한 조각의 퍼즐을 함께 떠올리면 예측하기 힘든 에러 상황을 최소화할 수 있다는 장점도 있다. 디테일이 많은 기능은 첫 출시부터 모든 에러에 대응하기가

지 않는 것이 중요하다.

예를 들어 어떤 앱에 기존에는 없던 콘텐츠 공유 기능을 추가한다고 가정해보자. 0에서 1로 갈 때 확인해야 하는 것은 '공유 자체가 잘 되는가'이다. 사람들이 얼마나 많이 공유했는지 나타내는 숫자나 서비스 정체성을 담은 예쁜 아이콘은 기능이 정상적으로 구현된 이후에 적용해도 충분하다.

디자인과 개발은 가설 확인을 위한 도구다.

디자이너 시절 나는 이 사실을 받아들이기가 무척 어려웠다. '벤치마킹한 다른 앱의 공유 기능은 저렇게 고도화됐는데 우리 서비스는 겨우 이 정도로 만족해도 되는 걸까?' 이런 생각은 표면적으로 서비스를 위한 것처럼 보이지만 사실 무의식에 제작자의 욕심이 반영됐을 가능성이 높다. 욕심을 다스릴 수 있는 가장 좋은 방법은 우리 서비스가 초기 단계임을 강하게 인식하는 것이다. 그리고 초기 단계에서만 할 수 있는 제작자의 역할을 깨닫고 자부심을 갖는 것이 좋다. 이 시기의 기능 개발은 이미 궤도에 오른 서비스처럼 기능 개선을 위한 디테일에 자원을 투자하는 것이 아니라, '초기 가설을 기능으로 치환했을 때 시장에 받아들여지는가'를 빠르고 효율적으로 검증하는 근본적인 과정에 가깝다. 이것이 초창기 팀에 속

기능은
가설 검증의 도구

가장 달라진 점은 생존을 위해 디자인과 개발 만능주의에서 벗어난 것이다. 과거에는 멋진 디테일을 가진 UI/UX가 문제를 해결할 것이라는 막연한 믿음이 있었다. 이러한 믿음 때문인지 무리하게 개발을 밀어붙였던 적도 있었다. 그러나 기능에 디테일이 많아져 개발 기간이 늘어났고 예상치 못한 에러도 계속 발견됐다. 막상 시장에 나가니 사용자의 반응 역시 좋지 않았다.

사용자 니즈

이해관계자의 아이디어

좌측이면 충분한데
우측처럼 만들 때
문제가 발생한다.

사용자 반응이 좋지 않아 다음 방향이 모호해지고 들어간 기능이 쓸모없어지는 일이 계속되었다. 그러자 스타트업, 특히 초창기 팀의 경우 새로운 기능은 가설을 검증하는 수단 그 이상도 이하도 아니라는 점을 자연스레 깨닫게 되었다. 이 단계에서는 디자인이나 개발 자체에 너무 심각한 의미를 부여하

새로운 기능을 기획할 때
어떻게 범위를 합의해야 할까

나의 핵심 커리어는 회사가 완전한 궤도에 올랐을 때보다 새로운 사업을 시작하는 상황에서 주로 만들어졌다. 과거에는 프로덕트 디자이너로, 현재는 팀을 리드하는 프로덕트 오너로 일하지만 여전히 새로운 기획의 크기나 디테일을 산정해 동료들과 합의하는 과정은 어려운 것 같다. 개발 리소스는 항상 부족하고 디테일에 대한 제작자의 바람은 생각보다 크기 때문이다. 프로덕트 디자이너 시절에는 나 역시 디테일에 욕심을 많이 냈는데 프로덕트 오너가 돼보니 입장이 달라졌다.

5천 명에서 7만 5천 명 이상으로 늘었다. 가능성을 확인하는데 화려한 영상미 대신 투박한 손그림만으로도 충분했던 셈이다. 실존하는 제품은 하나도 없었지만 파일싱크 솔루션의 가능성을 유튜브 프리토타입을 통해 일찌감치 파악할 수 있었다.

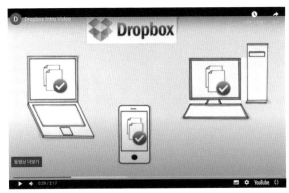

드롭박스의 프리토타입 동영상

지금까지 프리토타입의 유형과 사례를 살펴보았다. 여기서 다룬 개념이나 방법론도 중요하지만 사실 더 중요한 것은 실패를 학습으로 받아들이겠다는 프리토타입의 마인드셋이다.

자율주행 버스에 메커니컬 터크를 활용한 사례도 눈여겨 볼 만하다. 차 내부에 공간을 만들어 운전자를 숨긴 뒤 실험 자에게 차가 스스로 움직인다고 믿게 한다. 자율주행은 기술 도 기술이지만 운전자가 없는 차에 탑승한 사람의 기분이나 두려움 같은 사용자 경험이 무척 중요하다. 이처럼 기존에 없 던 혁신적인 기술을 도입하기 전 많은 비용을 들이지 않고도 메커니컬 터크로 사전에 중요한 정보를 모을 수 있다.

메커니컬 터크에도 윤리적인 측면이 중요하다. 선의의 목 적을 달성하기 위해서만 시행해야 하며, 실험이 끝난 뒤에는 실험자에게 실험 목적과 배경 등을 솔직하게 알려야 할 의무 가 있다.

유튜브 프리토타입 - 드롭박스

드롭박스Dropbox는 파일 동기화와 클라우드 컴퓨팅을 이용 한 웹 기반 파일 공유 서비스이다. 드롭박스는 처음부터 파 일싱크file-sync 솔루션에 소비자가 돈을 지불할 것이라고 낙 관한 것은 아니었다. 드롭박스는 파일싱크라는 핵심 아이디 어에 막대한 자원을 들여 바로 제품을 구체화하진 않았다. 그 대신 약 3분 정도의 유튜브 동영상으로 사람들의 반응을 테스트했다. 영상에는 드롭박스의 가능성이 빼곡히 담겨 있 었다. 영상이 공개된 후 하룻밤 사이에 드롭박스 회원 수가

메커니컬 터크 개념을 적용한 웹사이트 등으로 수요를 먼저
파악하는 것도 이러한 이유 때문이다.

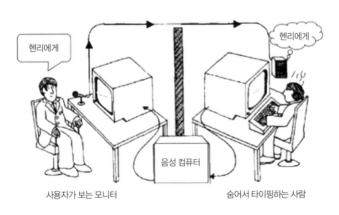

오즈의 마법사 테스트(IBM 1984)

IBM의 유명한 메커니컬 터크 실험

양하는 편이 좋다. 더불어 맥도날드가 햄버거를 무료로 제공한 것처럼 심리적 저항감을 낮추기 위해 후한 보상을 제공하는 것도 좋은 방법이다.

메커니컬 터크mechanical turk는 기술 개발에 많은 비용이 필요할 때 사용하는 프리토타입이다. IBM은 과거 음성 인식 컴퓨터 개발에 대한 고민이 있었다. 당시 이 기술은 무척 많은 자원을 필요로 했고 투자를 감행할 만한 가치를 확인하기 위한 사전 실험을 해야 했다.

IBM은 실험 비용을 아끼기 위해 음성 인식 컴퓨터를 곧장 개발하지 않고 사람이 모니터에 대고 말을 하면 자동으로 화면에 텍스트가 입력되는 기술을 구상했다. 그런데 여기서 재미있는 점은 실험자가 말하는 내용을 실제 사람이 뒤에 숨어서 직접 타이핑했다는 것이다. 실험자는 자기가 말하는 내용이 자동으로 화면에 입력된다고 믿었고 이 기술에 대한 피드백을 내놓았다.

이와 같이 메커니컬 터크는 많은 자원이나 시간이 필요한 기술의 가능성을 최소한의 노력으로 테스트해볼 수 있다. 최근 개발 비용이 비싼 인공지능 서비스를 바로 개발하지 않고

업 간 신뢰를 기반으로 하는 B2B의 경우에는 프리토타입을
지양하는 편이 좋다.

페이크 도어 – 맥스파게티

페이크 도어fake door는 아직 존재하지 않는 서비스인데 웹
사이트나 광고를 먼저 만들어 실제로 존재하는 것처럼 느끼게
하는 프리토타입 유형이다. 페이크 도어는 빈 건물에 서점 출
입구를 만들어 방문자를 조사한 데에서 출발한 아이디어다.

대표적인 페이크 도어로 맥스파게티가 있다. 맥도날드는
실제로 존재하지 않는 메뉴인 맥스파게티를 메뉴판에 추가
했다. 만약 누군가 맥스파게티를 주문하면 아르바이트생은
현재 이런저런 문제 때문에 맥스파게티를 만들 수 없다고 사
과한 뒤 무료 햄버거를 제공했다. 이렇게 맥도날드는 제품을
실제로 만들지 않고도 수요를 정확히 예측할 수 있었다.

이런 페이크 도어 개념을 앱에 적용하는 가장 보편적인 방
법은 개발 전 기능을 내비게이션에 메뉴명만 추가해 클릭률
을 측정하는 것이다. 사용자가 그 메뉴를 클릭하면 'coming
soon' 같은 팝업을 띄워 개발하지 않고도 미리 수요를 파악
해볼 수 있다.

단 페이크 도어 프리토타입을 경험한 사용자는 사기성을
느낄 수 있으므로 가급적 의료나 금융과 같은 분야에서는 지

들을 보완하고 개선하는 작업을 거쳐 시제품에 가까운 형태로 진화를 거듭한다. 반면 프리토타입은 프로토타입을 만들기 전에 더 적은 비용으로 '제품이나 서비스인 척'하는 형태라고 할 수 있다.

프리토타입을 개념화한 사람은 구글 출신의 알베르토 사보이아Alberto Savoia다. 그는 『아이디어 불패의 법칙』(인플루엔셜, 2020)에서 OPDother people's data와 YODAyour own data의 차이에 대해 OPD는 다른 사람들의 주장이나 데이터를 기반으로 한 것이고 YODA는 내가 직접 쌓은 데이터라고 설명했다. 프리토타입은 YODA를 지향하는 개념이다.

프리토타입의 가장 큰 장점은 우리 서비스에 호응한 실제 사람들의 데이터를 축적할 수 있다는 것이다. 이로 인해 프로토타입으로는 몇 달에 걸쳐 알아낸 사실을 단 며칠 만에 알아냄으로써 엄청난 비용 절감 효과를 볼 수 있다.

프리토타입의
세 가지 사례

프리토타입의 세 가지 유형과 그에 해당하는 사례를 살펴보자. 참고로 프리토타입에는 B2C 서비스 사례가 많은데, 기

스타트업이라는 속성
받아들이기

스타트업은 주로 이전 시장에는 없던 혁신적인 것들을 다룬다. 그리고 혁신과 새로움이 가지고 오는 가치는 예측할 수 없는 성장 규모를 만들어낸다.

　동네 중국집의 성장에는 한계가 있지만 배달 앱의 성장은 예측이 어렵다. 마찬가지로 중고 옷가게의 성장은 예측이 가능하지만 중고 거래 플랫폼의 성장은 예측하기 어렵다. 즉 스타트업 성공의 크기는 가설이 가진 잠재력과 비례하며 검증의 연속과 직결된다. 본질적으로 실패하기 쉽다는 뜻이며 혁신성이 클수록 실패 확률도 비약적으로 상승한다. 따라서 아이디어를 검증하기 위해 저렴한 비용으로 실패 확률을 줄이는 프리토타입pretotype 작업이 사전에 필요하다. 프리토타입에서 실패의 동의어는 '학습'이다.

프리토타입이란

프리토타입과 비교할 수 있는 모델이 프로토타입prototype이다. 제품을 출시하기 전에 프로토타입 모델에서 발견된 문제

실패의 세계에 오신 것을 환영합니다

우리는 실패를 무척 두려워한다. 그 이유는 대부분 실패가 곧 평가로 이어지기 때문이다. 하지만 디지털 서비스를 만들 때 실패를 두려워하는 마음은 오히려 성공 확률을 대폭 낮춘다.

어떤 스타트업에서 새로운 서비스를 만들고 있다고 가정해보자. 그 서비스의 성공 가능성이 얼마나 될까? '스타트업 게놈Startup Genome'의 2019년 보고서에 따르면 평균 12개의 스타트업 중 11개가 실패한다고 한다. 실패의 가장 큰 이유는 마케팅이나 디자인이 나빠서가 아니라, 단지 시장이 그 스타트업의 솔루션을 원하지 않았기 때문이다. 따라서 제품이 검증되기 전부터 과도하게 기술에 투자하는 것은 매우 위험한 일이다.

- **페이스북(Facebook)**: SNS의 대명사인 페이스북은 사실 마크 저커버그가 재학했던 하버드의 학생들끼리 서로 소통하는 간단한 서비스에서 시작되었다. 당시 서비스명은 Thefacebook이었다.

- **에어비앤비(airbnb)**: 에어비앤비의 창업자 브라이언 체스키와 조 게비아는 샌프란시스코에서 열리는 디자인 콘퍼런스 참석자들이 호텔을 찾는 데 어려움을 겪는 것을 알게 됐다. 그들은 숙소를 찾지 못하는 방문객에게 자신들의 아파트를 빌려주고 에어베드와 아침 식사를 제공했다. 이때의 서비스명은 Airbed & Breakfast였다. 그들이 웹사이트를 빠르게 제작해 세 명의 첫 손님을 맞이했다는 이야기는 두고두고 회자되고 있다.

- **정육각**: 내가 과거 디자인 헤드로 재직했던 정육각은 신선한 육류와 식자재를 제공하는 서비스다. 정육각 초창기 팀은 실제 사이트가 없을 때 농수산물 유통 카페를 통해 '신선한 삼겹살'이라는 제품의 가능성을 검증했다. 게시물 반응은 폭발적이었고 빠르게 웹사이트를 제작해 비즈니스를 안정적인 궤도에 올릴 수 있었다.

- **캄(Calm)**: 글로벌 명상 앱으로 유명한 캄의 시작은 웹사이트 였다. 캄 웹사이트에 접속하면 'do nothing for 2 minutes'라는 문구와 함께 타이머가 자동 실행된다. 만약 마우스나 키보드를 움직이면 'try again'이라는 문구가 나타나며 타이머가 리셋된다. 2분간 가만히 있는 것에 성공하면 'well done'이라는 축하 문구와 함께 이메일 입력창이 생성된다. 이 웹사이트는 입소문을 타기 시작해 10만 명이 넘는 고객 이메일을 확보할 수 있었다. 지금도 접속할 수 있으니 방문해보길 바란다.

http://www.donothingfor2minutes.com

수 있는지를 눈여겨봐야 한다.

0을 1로 만든 새로운 아이디어가 시장에 오롯이 받아들여질지는 그 누구도 예측할 수 없다. 가장 경계해야 하는 것은 충분한 논리는 없고 만드는 사람의 에고만 강하게 반영된 작업물이다. 사용자는 MVP가 기존에 겪던 문제를 해결하는 시간을 절약해주거나 귀찮은 절차를 없애주거나 또는 재미나 매력도가 매우 높을 때 비로소 지갑을 열 것이다.

지금까지 최소 기능 제품을 뜻하는 MVP에 관해 살펴보았다. 제작자의 빛나는 아이디어를 관철시키는 것에만 몰입하지 말고 고객이 가진 실제 문제에 집중해 서비스가 제공하는 기능의 우선순위를 다시 검토하는 시간을 충분히 가져보는 것이 어떨까?

실제 MVP 사례

MVP의 정의와 개념이 적용된 실제 사례를 살펴보자. 가설 검증을 위해 개발 및 디자인 비용을 아끼는 것은 어찌 됐든 좋은 일이다. 내가 관여하는 서비스의 기능이 계속 복잡해진다면 이 절에서 다루는 내용을 상기하자.

진짜 핵심은 우리 프로덕트를 성공시키기 위해 '꼭 필요한 기능'과 '있으면 좋은 기능'을 구별하는 것이다. 팀 내 떠도는 아이디어들은 한 공간에 모아두고 중요도에 따라 우선순위를 미리 매기는 것이 좋다.

우리가 MVP 단계에서 집중해야 하는 부분은 꼭 필요한 핵심 기능이다. 지금 새로운 기능을 추가하고 있다면 이 기능이 내부의 욕심인지 실제로 사용자가 원하는 개선인지를 반드시 따져봐야 한다. MVP에 붙은 수많은 기능은 진짜 검증해야 할 핵심 기능을 가려 모호하게 만든다.

프로덕트 출시 후에는
어떻게 해야 할까

MVP 제작의 핵심은 실제 고객의 목소리에 귀를 기울이는 데 있다. 출시 후에는 우리 제품을 쓰는 사람들과 이야기를 나누기 위해 사무실 바깥으로 나가는 것이 중요하다. 나는 이 단계에서 사용자가 실제로 필요로 하는 기능과 내가 제안한 기능 사이의 큰 간극을 느꼈다. 내부에서 세운 가설들 역시 와르르 무너지는 경험을 했다. 따라서 디자인의 완성도나 개발 품질의 우수함보다 고객이 겪고 있는 실제 문제를 MVP가 풀

다시 말하자면 MVP의 핵심은 출시 후 시장에서 사용자에게 '실제로' 받는 피드백을 통한 빠른 프로덕트 개선에 있다. 지향점 없이 기획과 개발을 진행하고 있지 않은지도 수시로 확인해야 한다. 사실 이 과정에서의 진짜 학습은 0에 가깝다. 실제로 피드백을 줄 사용자는 아직 니타나지 않았기 때문이다. 사용자의 실제 목소리와 그들이 남긴 데이터로 학습하고 이를 통해 프로덕트 개선 방향을 찾아야 한다. 이는 비단 디지털 프로덕트를 만들어 나가는 것뿐 아니라 다양한 비즈니스 전반에 적용되는 이야기이기도 하다.

꼭 필요한 기능과
있으면 좋은 기능

스타트업은 풍부한 아이디어를 가지고 있다. 나는 여러 스타트업을 거쳤고 주위에는 항상 자신의 아이디어를 자랑하는 사람들로 가득했다. 그런데 역설적으로 팀 내 아이디어가 부족했을 때 작은 성공을 이룬 적이 더 많았다. MVP가 성공하는 데 창의적인 아이디어가 반드시 핵심이 되는 것은 아니라는 뜻이다.

로토타입으로 만들어 사용자 피드백을 받아 학습할 수 있는 구조를 만드는 것이 MVP의 핵심이다. 즉 처음부터 실패 시에도 무언가를 배울 수 있게끔 설계하는 것이 중요하다. 만약 실패했을 때 아무것도 배울 수 없었다면 그것이 진정한 MVP의 실패라고 할 수 있다. 하다못해 거리로 뛰어나가 사람들에게 MVP의 첫인상이라도 물어봐야 한다. 따라서 처음부터 완벽한 최적화를 염두에 두지 않으며 가까운 미래를 섣불리 예측하지도 않는다.

하지만 개발자는 처음부터 최적의 코드를, 디자이너는 처음부터 완벽한 사용자 경험을 만들고 싶어 한다. 모두 해당 분야의 전문가이니 자신의 일에 결함을 남기고 싶지 않은 것은 당연하다.

MVP는 아래쪽 그림처럼 사용자에게 직접 피드백을 받아 학습 구조를 만드는 것이다.

MVP의 핵심은
최적화가 아닌 학습이다

MVPminimum viable product는 최소 기능 제품이라는 뜻으로 스타트업에서 가장 많이 쓰이는 개념이다. 영리한 스타트업은 가설을 검증하는 단계에서 초기 고객을 만족시키기 위한 개발에 막대한 자원을 투자하지 않는다. MVP, 즉 가설만 확인할 수 있는 간단한 버전의 제품을 출시해 피드백을 얻어 더 나은 버전을 빠르게 만든다. 따라서 MVP는 세부 기능 없이 핵심 기능만 탑재해 출시하는 경우가 많다.

누군가는 MVP를 정해진 시간 내에 만들 수 있는 최소한의 기능이라고 하고, 또 누군가는 한두 개의 핵심 기능이라고 한다. 모두 맞는 말이지만 사실 MVP의 핵심에서는 조금 벗어나 있다. MVP의 핵심은 '최적화'가 아닌 '학습'에 있기 때문이다. 만드는 사람이 세운 가설을 빠르게 확인할 수 있는 프

DESIGN THINKING REQUIRED FOR SUCCESS

디자인 사고로 서비스 성공시키기

청소년과 영아 대상의
디지털 기기 제한 가이드

세계보건기구WHO는 2019년에 2~4세 어린이가 스마트폰을 한 시간 이상 사용해서는 안 된다는 가이드라인을 마련했다. 더불어 1세 이하 영아들은 아예 디지털 기기에 노출되는 상황 자체를 제한한다. 프랑스에서는 현재 15세 이하 학생은 스마트폰을 갖고 등교할 수 없다. 프랑스 교육부 장관은 이러한 제약을 통해 청소년의 스크린 중독과 유해 정보 접근을 막겠다는 의지를 보였다. 대만 역시 2세 이하 영아의 디지털 기기 사용을 법적으로 금지했고 18세 미만 청소년이 과도하게 디지털 기기를 사용한 경우 부모에게 벌금을 부과하고 있다.

지금까지 톰 홀랜드와 실리콘 밸리 CEO들의 IT 기기에 대한 견해 그리고 청소년과 영아를 대상으로 디지털 기기를 제한하는 여러 나라 사례를 살펴보았다. 물론 청소년과 어린이의 스마트폰 및 SNS 사용을 완전히 차단하는 것은 극단적인 측면이 있다. 하지만 많은 디지털 전문가는 어린이가 받을 영향의 심각성을 부모가 깊이 이해하고 적절한 조치를 취하도록 권장한다. 이러한 조치는 디지털이 불러올 많은 위험으로부터 다음 세대를 보호하는 데 분명 도움이 될 것이다.

에 비해 더디게 성장한다. 중독적인 디지털 경험은 즐겁고 자극적인 대상을 컨트롤하기 힘든 청소년기의 뇌를 민감하고 감정적인 상태로 만든다. 성인들 역시 스마트폰을 사용하다가 갑자기 친구가 SNS에서 나를 태그했다는 알림이 뜨면 이를 그냥 무시해버리기 어렵다. 청소년은 이러한 유혹을 뿌리치기 더 힘들 것이다.

인간은 사회적 관계를 중심으로 진화해왔고 어떤 정보에서 자신만 소외되는 것을 무척 두려워한다. 이러한 감정을 포모증후군FOMO이라고 한다. 친구가 주말에 어떤 맛집을 갔는지, 내가 팔로우하는 유명인이 어젯밤에 어떤 정보를 공유했는지 등이 모두 포모증후군의 소재가 될 수 있다. 전문가들은 사춘기 시절의 뇌가 포모 같은 디지털 자극에 지속적으로 노출되면, 성인이 돼도 어떤 사안을 깊이 생각한 뒤 사회적으로 용인되는 행동으로 연결시키는 능력이 떨어질 가능성이 높다고 우려한다.

또한 많은 디지털 전문가는 SNS가 전 세계적으로 확산된 가장 큰 이유를 포모증후군에서 찾기도 한다. SNS에서 타인에게 인정받는 것은 실제 세상과 달리 무한한 도파민을 만들어내기 때문이다.

오늘날 디지털 환경의 토대를 만든 실리콘 밸리의 CEO들 역시 자신의 자녀에게 IT 기기 사용을 제한하고 있다. 이들은 스마트폰에서 어떤 문제 의식을 느낀 것일까?

실리콘 밸리 CEO들의
경고

빌 게이츠Bill Gates는 자신의 자녀에게 IT 기기 사용을 제한한 것으로 유명하다. 만 14세가 될 때까지 스마트폰을 장만해주지 않았고 식탁에 스마트폰을 올려놓지 못하게 했다. 구글의 CEO인 선다 피차이Sundar Pichai는 한술 더 떠 아이들의 TV 시청 시간을 정해놓고 엄격히 통제했다. 지금은 고인이 된 애플의 스티브 잡스Steve Jobs는 새로운 아이패드를 출시했을 때 자녀들에게 사용을 금지했다는 사실을 한 인터뷰에서 밝혔다. 이외에도 실리콘 밸리의 수많은 CEO들이 비슷한 행보를 보이고 있다. 우리를 잠식한 거대한 디지털 환경을 구축한 장본인들이 왜 이렇게까지 디지털 기기를 경계하는 것일까?

청소년 시절의 뇌는 아직 완전히 성숙하지 못한 상태다. 특히 눈앞의 사안을 신중하게 고민하거나 계획을 세우고 성숙한 의사 결정을 담당하는 영역인 전두엽은 뇌의 다른 영역

스파이더맨은 왜
인스타그램을 삭제했을까

영화 〈스파이더맨〉의 주인공 톰 홀랜드의 인스타그램 팔로워 수는 대한민국 인구보다 많은 6700만 명이었다. 그런데 그는 돌연 자신의 피드에 3분가량의 짧은 동영상을 업로드하고 인스타그램 운영 중단을 선언했다. 영상에서 그는 SNS에 떠도는 자신에 관한 글을 읽다 보니 혼란스러웠으며 이는 정신 상태에 매우 안 좋은 영향을 끼쳤다고 말했다. 더불어 미국 사회에는 정신 건강에 대해 이야기하는 것에 왜곡된 시선이 존재하는데 이는 잘못된 것이라고 비판했다. 그리고 정신 건강이 좋지 않을 때 도움을 요청하는 것은 부끄러워할 일이 아니라고 밝히며 10대 청소년의 정신 건강 회복을 돕는 스템포stem4라는 단체에 지지 의사를 표하기도 했다.

지로 기록하게 되어 있다. 무다는 앱의 폰트와 인터페이스가 손으로 그린 것 같은 형식이라 아날로그적인 느낌이 강하다. 지난 과거의 감정들을 모아보는 것만으로도 나라는 존재를 더 잘 이해할 수 있다.

하루하루의 감정을 기록할 수 있는 무다

사람들의 삶을 긍정적인 방향으로 이끌 수 있다는 것을 실감했던 기억이 난다.

집중력 향상과 관련된 댓글들.
'20대 후반 늦은 나이에 ADHD 진단을 받았지만 이 앱으로 집중력을 향상시키는 방법을 깨달았다', '주어진 일과 마감 시간을 준수하기 위해 고군분투하는 사람에게 혁신적인 앱이다', '25분 동안 얼마나 많은 것을 할 수 있는지 알게 되었다' 등의 내용이다.

무다

아날로그에서 디지털 형식으로 넘어가면서 정보적인 측면은 강화되었지만 감정적인 측면은 약화된 것 같은 생각이 든다. 일례로 나는 감정이 묻어나는 일기를 스마트폰에 적는 것이 조금 어색하다. 그래서 멋진 일기장도 사봤지만 한 달 동안 일기장을 펼친 날을 한 손으로 꼽을 수 있을 정도다.

　무다는 짤막한 텍스트와 함께 오늘 내가 느낀 감정을 이모

포커스 키퍼

쉴 새 없이 울려대는 SNS 알림, 동료가 보내는 업무 메시지, 이벤트 초대 앱 푸시 등으로 인해 30분 동안 업무에 집중하는 것도 쉽지 않다. 디지털 매체에 인터넷이나 스트리밍 관련 글을 기고하는 트레버 윌라이트Trevor Wheelwright라는 작가에 따르면 미국인들은 스마트폰을 하루 평균 262번 확인한다고 한다. 이는 5.5분에 한 번인 셈이다. 나는 이 수치가 꽤 놀라웠다.

몇 년 전부터 이러한 시대적 흐름을 반영해 집중력 향상을 도와주는 앱들이 보편화되기 시작했다. 그중 포커스 키퍼 Focus Keeper라는 앱은 25분 집중하고 5분 휴식하는 포모도로 기법Pomodoro technique 을 이용해 집중력 향상을 효과적으로 돕는다. 나는 집중력이 요구되는 업무 시 포커스 키퍼를 종종 활용한다.

포커스 키퍼는 과거에 재직했던 회사에서 직접 제작에 참여한 앱이기도 하다. 다음은 재직 당시 앱 리뷰들을 모은 것인데 ADHD로 어려움을 겪던 사람들이 실제로 도움을 받았다는 내용도 있다. 해당 리뷰들을 읽으며 디지털 프로덕트가

타이머를 이용해 25분간 집중해서 일하고 5분간 휴식하는 집중력 향상 방식이다. 1980년대 후반 프란체스코 시릴로(Francesco Cirillo)가 제안했다.

화하기 쉬운 생산성 향상 앱이다.

프로덕티브의 매력적인 측면 중 하나는 챌린지 탭에서 조금 더 도전적인 습관(예를 들면 일주일 동안 느리게 살기, 한 달간 채식하기) 등을 시도해볼 수 있다는 점이다. 이때 해당 챌린지에 참가하는 참여 인원을 알 수 있어 동기부여가 된다.

다음은 프로덕티브에서 만들어본 세 가지 습관이다. 미션을 완료했다면 스와이프해서 완료 상태로 간단히 넘길 수 있다.

습관 형성에 유용한 앱 프로덕티브.
물 마시기, 10분 독서, 하루 요가와 같은 사소한 습관을 목록화할 수 있다.

일상이 무너지는 것을 막아준 세 가지 앱

과거 일상이 무너졌던 시기를 보낸 적이 있는데, 몇 가지 앱에 의지하며 그 시기를 잘 통과했었다. 내가 꾸준히 사용해보며 삶이 더 나아졌다고 생각한 세 가지 앱을 소개한다.

프로덕티브

나는 좋은 습관이 곧 좋은 삶을 만든다고 생각한다. 여기서 습관이란 하루에 영어 단어 100개 외우기 같이 거창한 것이 아니라 제때 물 마시기처럼 사소한 것을 말한다. 하지만 제시간에 하루 정량의 물을 마시는 것도 생각처럼 쉽지 않다. 이처럼 일상에서 이롭다고 생각하는 사소한 습관들을 모으면 그 수가 생각보다 많다. 프로덕티브는 이러한 습관들을 목록

151

는 나 같은 전문가들은 어떻게든 여러분을 앱에 다시 접속시키기 위해 심리적으로 고도화된 방법을 총동원할 것이다. 디지털은 이제 우리 일상에서 대단히 큰 부분을 차지하기 때문에 디지털의 간섭을 완벽히 제거하는 것은 현실적으로 불가능하다. 따라서 일상이 디지털에 완전히 잠식당하지 않도록 자신의 삶과 디지털이 우아하게 공존할 수 있는 각자의 방식을 찾기 바란다.

게 '절대 고양이를 생각하지 마세요'라고 말하면 어떻게 될까? 아마 그때부터 머릿속에 고양이만 떠오를 것이다. 이처럼 우리의 뇌는 부정적인 것에 집착하는 경향이 있다. 따라서 아무리 긍정적인 댓글이 많아도 부정적인 댓글이 하나라도 있다면 뇌는 거기에 골몰할 가능성이 높다.

우리가 매일 사용하는 SNS 깊은 곳에도 이러한 메커니즘이 존재한다. 구글의 윤리학자 트리스탄 해리스Tristan Harris는 긍정적인 피드백을 다루는 방식에 대해 다양하게 고민해보는 것이 도움이 된다고 말했다. 이를 통해 부정적인 것보다 긍정적인 것이 더 오래 기억에 남게 되는 것이다. 다음은 긍정적인 피드백을 다루는 방식의 두 가지 예이다.

- 온라인상에서 받은 긍정적인 피드백을 스크린숏하여 사진 폴더에 저장한다. 아예 긍정 폴더라고 이름 짓자. 이로써 우리 뇌는 긍정적인 것을 기억하는 독자적인 피드백 방식을 하나 터득할 수 있다.

- 오늘 감사한 일이 있었다면 주위 사람에게 소소한 감사 표현을 해보는 것도 뇌에 긍정에 대한 피드백을 훈련시키는 좋은 방법이다. 오늘 누군가에게 도움을 받았다면 커피 쿠폰을 하나 보내보자.

지금까지 디지털 공해에서 벗어날 수 있는 여섯 가지 현실적인 실천 가이드를 알아보았다. 디지털 서비스나 앱을 만드

생각보다 많은 연습이 필요하다. AllSides 는 하나의 기사를 다양한 관점으로 볼 수 있는 사이트이다. 미디어의 다양성에 관심이 있다면 추천한다. 페이스북 사용자라면 자신의 의견과 상반된 가치를 지닌 인플루언서 몇 명을 일부러 팔로우하는 것도 도움이 된다. 추천 알고리즘이 가우뚱할 것이다.

스마트폰과 멀어지기

무엇보다 가장 효과적인 방법은 스마트폰과 멀어지는 것이다.

- 알람 시계를 구매해보자. 이를 통해 스마트폰 알람을 끄는 것으로 하루를 시작하지 않아도 된다.
- 가족과 스마트폰 없는 저녁 식사 자리를 만들어보자. 스마트폰을 확인하는 사람이 설거지하는 벌칙을 만들어보는 것은 어떨까?
- 집에 공유 충전 장소를 만드는 방법도 추천한다. 개인 침실에서 최대한 멀리 스마트폰 충전 장소를 만드는 것이 좋다.

긍정적인 기억 남기기

만약 내 SNS에 긍정적인 댓글 99개와 부정적인 댓글 1개가 있다면 어떤 것이 더 기억에 오래 남을까? 내가 여러분에

https://www.allsides.com

SNS의 과잉에서 자유롭기 위해서는 무엇보다 '빼는' 것이 중요하다. 다음 목록은 여러분의 SNS를 한결 가볍게 만들어 줄 것이다.

- 나를 팔로우하지 않는 사람을 언팔로우하는 것은 SNS 정리에 도움이 된다. iUnfollow 앱은 트위터에서 나를 팔로우하지 않는 사람을 찾거나 내가 과거에 보낸 팔로우 요청을 취소할 수 있도록 돕는 서비스이다.

- 자신의 SNS 뉴스피드에서 정치적으로 양극화된 미디어를 찾아 제거하는 것도 좋다. 편향이 강한 페이스북 커뮤니티 역시 모두 언팔로우하는 것을 권장한다. 이를 방치하면 유사한 콘텐츠나 그룹만 추천하는 속성이 강화되기 때문에 필터 버블 에 빠지기 쉽다.

- 내가 동의하지 않는 목소리를 들어보는 것은 자기 객관화에 도움이 된다. 소셜 미디어는 우리가 '좋아요'를 누른 콘텐츠와 유사한 콘텐츠를 지속적으로 피드에 노출한다. 우리가 온라인 상태를 더 오래 유지하도록 하기 위해서이다. 이는 편리한 면이 있지만, 한편으로 다양한 의견을 가진 사람들 간의 교류를 약화시킨다. SNS 속 작은 논쟁은 물론 한 걸음 더 나아가 인종 차별, 기후 변화, 빈곤 등의 문제는 다양한 관점을 가진 사람들이 모여야 건강한 논의가 가능하다. 타인의 다름을 이해하려는 노력은

사용자 개개인의 성향을 파악해 필터링된 정보만을 제공하는 현상이다. 비슷한 성향의 사람끼리 모이게 되는데 마치 비눗방울 같다고 해서 붙여진 이름이다.

다음은 무분별한 스마트폰 사용을 최소화해 내 삶과 마음을 돌볼 수 있는 유용한 기술이다.

- **스크린 타임(Screen Time)** : 나의 모바일 사용 시간이나 습관을 모니터링하고 싶다면 스크린 타임 기능을 적극적으로 활용하자. 스크린 타임 기능이 꺼져 있다면 곧바로 켜는 것을 추천한다. 다음날 내 스크린 타임 성적표를 보고 놀라지 말자.

- **뉴스피드 제거기(News Feed Eradicator)** : 페이스북에서 뉴스피드만 제거하고 싶을 때 사용하면 유용하다. 참고로 크롬 익스텐션(Chrome Extension)이다. 나는 주로 광고가 보기 싫거나 피드 추천이 엉터리일 때 사용한다. 프로그램을 설치해도 뉴스피드 외 커뮤니티나 메시지 기능은 활용할 수 있다. 피드가 빠진 페이스북이 되는 것이다. 그리고 뉴스피드 영역에는 영감을 주는 문구가 랜덤으로 노출된다.

- **나이트 시프트(Night Shift)** : 늦은 밤 모바일 화면에서 방출되는 블루라이트는 우리 몸이 아직 낮이라고 믿도록 속여 수면을 방해한다. 설정 → 디스플레이 및 밝기로 이동해 늦은 시간에는 자동으로 나이트 시프트가 켜지도록 하자.

- **명상 채널** : 전문가에게 명상을 안내받을 수 있는 온라인 커뮤니티 인사이트 타이머(Insight Timer)나 일상에서 실천하기 쉬운 명상을 안내하는 헤드스페이스(Headspace), 국내에서 서비스하는 마보(mabo) 같은 반려 명상 앱이 하나 있다면 마음을 챙기는 데 도움이 될 것이다.

SNS의 유용함을 모르는 사람은 없다. 예전에 비해 현실에서 만나기 힘든 사람과 쉽게 소통할 수 있게 되었고 기성 미디어의 권력 분산에도 크게 공헌했다. 하지만 SNS는 우리가 체류하는 시간 자체를 상품으로 삼기 때문에 자극적인 콘텐츠를 끝없이 소비하게 한다. 이 과정은 중독적이고 또 체계적으로 이루어진다. 다음은 SNS를 부분적으로 대체할 수 있는 의도가 선한 앱들이다.

- **시그널(Signal)** : 보안성이 뛰어난 메신저 앱으로 SNS 채팅을 대신할 수 있다. 독자적인 암호화 방식으로 메시지, 통화 내용을 안전하게 보호한다. 더불어 광고, 제휴 마케팅, 추적 기능이 없어 대화에만 집중할 수 있다.

- **마르코 폴로(Marco Polo)** : 비디오 챗 앱이지만 틱톡처럼 중독적인 기능이 없다. '전 세계가 아닌 인생에서 가장 중요한 사람들과 연결하세요'는 마르코 폴로 공식 홈페이지에 있는 문장이다. 이 문장처럼 마르코 폴로는 가장 가까운 그룹과 가족을 위해 디자인되었다. 스마트폰 번호가 없으면 누군가를 검색하거나 찾을 수 없다.

- **VSCO** : 창의적으로 사진을 편집할 수 있고 다양한 기능을 제공하는 앱으로 Kodak, Fuji, Agfa 등의 빈티지 필름 필터가 특히 유명하다. VSCO로 오직 표현의 자유나 창의력에만 집중해보자.

을 꺼보자. 알림을 끄는 것이 우리가 하고자 하는 논의의 시
작이자 절반이다.

실제 내 스마트폰 알림창. 모든 앱의 알림을 껐다.

리의 일상 속 많은 디지털 환경은 이처럼 중독적인 메커니즘으로 설계되어 있다. 넷플릭스의 '자동 재생', 페이스북의 '당겨서 새로고침', 틱톡의 '무한 스크롤' 기능 등이 그렇다. 중독성이 짙은 메커니즘으로부터 벗어날 수 있는 방법은 없을까?

디지털 공해에서 벗어나는
실천 가이드

디지털 공해로부터 내 삶의 주도권을 되찾을 수 있는 현실적인 방법 몇 가지를 소개해볼까 한다. 여기에 안내된 방법들을 적용하여 삶의 주도권을 되찾길 바란다.

알림 끄기

빨간색 알림 버튼, 알림창은 우리의 관심을 유도하는 촉발장치다. UX 용어로 하면 어포던스affordance, 즉 행동 유도성이 매우 높다고 할 수 있다. 알림 색깔을 낮은 채도로 하거나 다른 색으로 바꾸면 실제로 주목도가 상당히 낮아진다.

실제로 스마트폰 알림을 모두 끄는 것만으로도 스크린 타임을 꽤 많이 줄일 수 있다. 불필요한 앱까지 모두 알림 받기로 설정되어 있다면 지금 당장 설정 → 알림으로 이동해 알림

예측 불허는
도파민의 먹잇감

다음은 예측 불허와 관련된 유명한 심리학 실험이다. 연구자는 원숭이들에게 종소리를 들려준 후 달콤한 주스를 주었다. 흥미롭게도 원숭이들은 주스를 마실 때보다 종소리를 들었을 때 도파민 수치가 훨씬 높게 나왔다. 연구자는 이 연구를 통해 도파민이 '만족감을 주는 보상 물질'일 뿐 아니라 '동기부여를 위한 물질'이라는 것을 증명했다. 이후 종소리를 들려준 뒤 두 번에 한 번꼴로만 주스를 제공했더니 원숭이의 도파민이 더 높게 측정되었다.

우리의 뇌 역시 컴퓨터와 스마트폰에서 매번 새로운 페이지를 열 때마다 도파민을 분비한다. 안데르스 한센은 인터넷 페이지 다섯 개 중 한 개는 머무르는 시간이 4초가 채 안 되며, 10분 이상 머무르는 페이지는 전체의 4%에 불과하다고 했다. 포노 사피엔스phono sapiens 는 어쩌면 웹페이지에서 제공하는 정보보다 링크가 주는 연결 그 자체에 만족감을 느끼는 것일지도 모른다. 실제로 뇌의 보상 추구reward-seeking 영역과 정보 추구information-seeking 영역은 매우 인접해 있다. 우

스마트폰(smartphone)과 인류를 의미하는 호모 사피엔스(homo sapiens)의 합성어로, 스마트폰 없이는 일상생활이 힘든 신인류를 가리킨다.

디지털 공해에서
벗어나자

쉴 새 없이 울리는 스마트폰 알림을 신경 쓰기 싫어 무음으로 해놓지만 이내 궁금함이 일어 자동으로 손을 뻗는다.

스웨덴의 정신과 전문의 안데르스 한센Anders Hansen에 의하면 우리는 스마트폰을 하루 평균 2600번가량 탭하고 3시간 이상 이용한다. 인류의 시간으로 환산하면 이는 어마어마한 숫자다. 하지만 이렇게 시간을 들여 확인한 정보는 팔로워 중 누군가 해외 여행을 갔다는 소식, 애용하는 쇼핑몰이 반값 할인을 시작한다는 소식, 내 게시물에 친구가 단 댓글 등 대부분 시시한 경우가 많다.

그런데 인간의 뇌는 예측 불가능한 보상을 좋아한다. 알림이 울리는 스마트폰을 켰을 때 시시한 내용을 안내하더라도 이내 다음 보상을 기대해 스마트폰에 의존하게 만든다. 뇌가 스마트폰을 사랑하는 것은 어찌 보면 필연적이다.

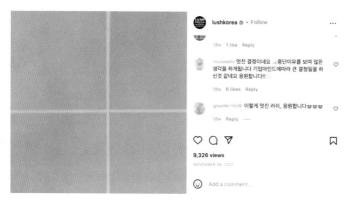

러쉬 인스타그램 게시물에 달린 응원 댓글

　앞으로 가치 소비와 윤리적 소비를 지향하는 소비자가 점점 많아질 것이다. 디지털로 인해 과거에 비해 정보가 극도로 투명해진 현시대의 기업은 소비자로부터 받는 강도 높은 윤리적 피드백을 피하기 힘들 것이다. 따라서 오늘날 디지털 프로덕트나 브랜드가 윤리적 이미지를 구축하는 데 투자하는 것은 피상적인 담론이나 철학적인 문제를 넘어 기업의 생존과 직결된 문제라고 할 수 있다.

탈퇴하지 않은 러쉬의 인스타그램을
어떻게 바라봐야 할까

우리는 러쉬의 결정을 다각도로 바라볼 필요가 있다. 분명 러쉬의 소셜 미디어 계정 운영 중단은 용기 있는 선택이었으며 소셜 미디어가 만들어내는 부정성에 대한 반작용으로 많은 사람에게 긍정적 영감을 주었다. 하지만 러쉬는 인스타그램을 완전히 탈퇴하지 않고 굿바이 피드를 남겨두었다. 사람들은 여전히 러쉬 인스타그램을 방문해 응원의 댓글을 남기며 자신의 신념과 브랜드 철학을 동일시하고 있다. 즉 계정 운영은 중단했지만 남아 있는 굿바이 피드로 브랜드의 윤리적 측면을 광고하고 있는 셈이다.

러쉬에게 윤리적인 이미지는 브랜드 정체성 그 자체이며 사실상 마케팅과 떼려야 뗄 수 없는 부분이다. 러쉬와 비슷한 행보를 보이는 브랜드가 많아진 것은 윤리적 소비를 지향하는 소비자층이 확대된 것과 관계가 있다.

에서는 콘돔과 생리컵 등을 생산하는 인스팅터스라는 기업의 콘돔 브랜드 이브EVE가 최초로 크루얼티 프리 인증을 받기도 했다.

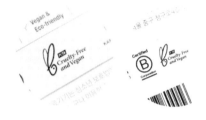

국제 동물권 단체 페타(PETA)의
크루얼티 프리 인증 마크

라네즈, 에뛰드, 헤라, 설화수 등의 브랜드를 거느린 아모레퍼시픽은 '화장품에 불필요한 동물실험 금지 선언'을 통해 협력 업체에도 추가 동물실험을 금지한 바 있다. 그러나 다른 한편에서는 우려의 목소리도 존재한다. 동물실험의 대안을 찾는 데에는 많은 자본이 필요한데 작은 업체들은 이를 감당하기 힘들다는 점이다.

러쉬는 오랜 기간 이러한 논쟁의 최전선에 있었다. 여기서 흥미로운 점은 시간이 꽤 흘렀음에도 러쉬의 인스타그램 계정이 '탈퇴'가 아니라 '운영 중지' 상태로 남아 있다는 것이다.

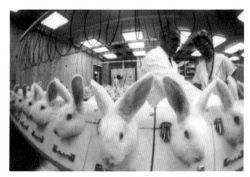

이 외에도 우리가 일상에서 사용하는 다양한 제품이 토끼의 희생으로 만들어진다. 박테리아 균을 묻힌 탐폰을 견디거나 질 자극성 검사를 위해 콘돔 조각을 삽입한 상태로 5일간 생활하기도 한다. 인간의 소중한 몸과 직결된다는 이유로 잔인한 동물실험을 감행하는 것이다. 다행히 2017년 화장품법 개정으로 화장품에 동물실험이 금지됐지만 탐폰, 콘돔, 생리컵, 윤활제, 데오드란트 같은 생리 용품은 의료기기 및 의약외품에 해당해 여전히 동물실험이 이루어지고 있다. 생리 용품은 윤리적 소비에 가려진 사각지대다.

윤리적 소비를 지향하는 소비자들이 점점 늘어나면서 동물실험 전반에 대한 부정적 인식이 확산되고 있다. 동물실험을 거치지 않은 제품에 부여하는 인증 마크인 크루얼티 프리 cruelty-free가 윤리적 소비의 선택지로 등장하기도 했다. 국내

동물실험을 둘러싼
다양한 얼굴들

러쉬의 공식 홈페이지에는 아름다움을 강조하는 여타 화장품 브랜드와는 다른 메시지가 담겨 있다.

러쉬는 자연에서 얻은 신선한 재료와 동물실험을 하지 않은 정직한 재료를 사용하여 모든 제품을 손으로 만듭니다. 더불어 공정 거래, 인권 보호, 포장 최소화 등 다양한 캠페인을 통해 기업 윤리와 신념을 알리고 있습니다.

동물실험은 어떤 모습으로 이루어질까? 토끼는 화장품 테스트에 많이 사용되는 동물이다. 눈물양이 적고 눈 깜빡거림도 거의 없다는 특성 때문에 목을 고정하고 눈과 점막에 마스카라를 바르는 드레이즈 테스트Draize test 에 자주 이용된다. 테스트를 거친 토끼는 몇 주에서 길게는 몇 개월 동안 눈에서 피를 흘리거나 아예 눈이 멀어버린다. 움직이지 못하도록 고정시킨 장치에서 몸부림치다 목뼈가 부러져 사망하는 토끼도 무수히 많다.

토끼 눈 점막에 화학 물질을 넣어 자극성을 평가하는 실험이다.

습니다. 그뿐 아니라 소셜 미디어의 역기능인 디지털 폭력, 외모 지상주의, 불안과 우울 같은 정신 건강 문제 등이 심각해지고 있음에도 개선의 여지는 보이지 않습니다.

약 4만 8천 명의 팔로워를 가진 러쉬의 인스타그램 계정 폐쇄는 꽤 큰 금전적 손실로 연결되었을 것이다. 하지만 러쉬는 브랜드 특유의 쿨한 어조로 '다른 곳에서 만나요'라는 짧은 메시지를 남기며 인스타그램 계정 운영을 중단했고 잇달아 페이스북, 틱톡, 왓츠앱, 스냅챗 등 다른 SNS 계정도 모두 닫았다.

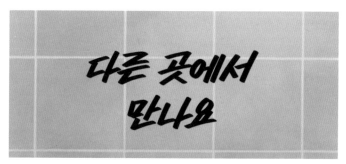

러쉬가 인스타그램에 남긴 이미지

러쉬는 왜
SNS 계정 운영을 중단했을까

동물실험을 하지 않는 것으로 유명한 화장품 및 욕실 용품 브랜드 러쉬LUSH가 소셜 미디어 계정 운영을 중지한 것이 한때 화제였다. 다음은 그 이유에 대해 러쉬가 홈페이지에 공지한 내용이다.

초기 소셜 미디어는 고객과의 친밀하고 돈독한 관계를 구축하는 데 큰 도움이 되었습니다. 하지만 소셜 미디어의 진화로 사람들이 볼 수 있는 포스팅을 컨트롤할 수 있게 됐고 알고리즘으로 누가 무엇을 볼 수 있는지 결정하는 수준까지 되었습니다. 이에 따라 기업은 그들의 포스팅을 더 많은 사람에게 도달시키고 검색 엔진 최상위를 선점하려고 돈을 지불하기 시작했습니다. 거대한 소셜 미디어 기업은 정치, 종교, 캠페인, 프로모션 등 다양한 활동을 위해 의도적으로 개인정보를 이용하기도 했

화이트 넛지를 추구하는
브랜딩

화이트 넛지를 추구하는 이면에는 매출 하락이라는 공포가 존재한다. 때문에 커머셜 영역에서는 '윤리 추구'가 암묵적인 금지어이기도 했다. 하지만 앞서 설명했듯이 앱 무료 체험판 기간이 끝나는 상황을 정확히 알려줄 경우 해지율은 일시적으로 상승하지만 잔존하는 사용자들에게 얻는 신뢰도는 오히려 증가할 수 있다. 이 경우 사용자는 '아, 이 앱은 사용자를 기만하지 않는구나'라는 생각과 함께 일종의 안도감을 얻는다. 이런 신뢰는 눈에 보이지 않지만 일종의 화폐처럼 차곡차곡 쌓이는 속성이 있다. 그렇다면 한 걸음 더 나아가 '우리 앱은 사용자를 속이는 다크 넛지를 지양한다'라는 슬로건의 브랜드 캠페인도 가능하지 않을까?

최근 AI와 관련된 윤리적 문제나 브랜드의 과대 광고 등으로 기업 이미지가 한순간에 추락하는 사태가 종종 있었다. 소비자는 더 이상 윤리적 문제를 간과하지 않는다. 가까운 미래에 화이트 넛지 추구가 상식이 되는 날이 올 것이라 예상한다.

Abiansemal, 인도네시아 ★ 4.87

5,275km

7월 9일 ~ 14일

₩483,184 / 박
(서비스 추가 예상 금액: 623,142)

최종 결제 금액을 미리 알려준다면?

튼 역시 일시 중지가 붉은 색으로 강조되어 있다. 오른쪽처럼 헤드라인에서 멤버십 취소를 강조하고 액션 버튼도 그에 대한 응답으로 바꾸면 심리적 트릭을 뺄 수 있다.

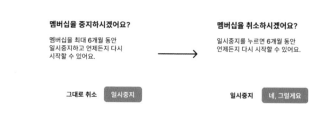

멤버십을 중지하시겠어요?

멤버십을 최대 6개월 동안 일시중지하고 언제든지 다시 시작할 수 있어요.

그대로 취소　일시중지

→

멤버십을 취소하시겠어요?

일시중지를 누르면 6개월 동안 언제든지 다시 시작할 수 있어요.

일시중지　네, 그럴게요

해지를 방해하지 않는 탈퇴 경험을 제공한다면?

예상 추가 금액 미리 알려주기

숙소를 예약할 때 홈 화면에서 적당한 가격을 보고 예약을 마무리했는데 막상 나중에 보니 각종 서비스 금액이 붙어 처음 가격과 상당히 차이 나는 경우가 있다. 이는 숙박 예약 서비스에서 주로 관찰되는 다크 넛지다. 다음 예시처럼 추가 예상 금액을 첫 화면에서 미리 정확히 알려주면 '숨겨진 비용'에 해당하는 다크 넛지를 화이트 넛지로 바꿀 수 있다.

했다는 것을 알 수 있다. 그리고 이 결정이 사용자 개인의 신념과 연결된다면 사용자가 앱을 이탈할 가능성은 매우 낮아진다.

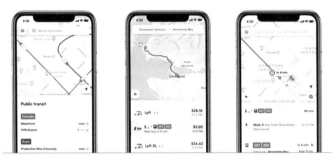

대중교통 시스템을 지원하는 Lyft

탈퇴 방해하지 않기

'탈퇴 방해'는 가입은 쉽지만 해지하는 것을 어렵게 설계한 다크 넛지를 말한다. 어떤 서비스는 이메일을 보내거나 심지어 전화를 해야 탈퇴시켜주는 경우도 있다. 물론 이는 극단적인 경우지만 아직도 많은 서비스에서 탈퇴 방해 사례를 볼 수 있다.

다음 그림의 왼쪽처럼 멤버십 중지를 희망하는 사용자에게 '일시 중지'를 유도하는 경우도 많다. 콜 투 액션call to action 버

사용자의 반응을 적극적으로 유도하는 행위 혹은 요소를 의미한다. 쇼핑몰의 구매하기 버튼이 대표적인 예이다.

정을 'OFF'에 맞춰 사용자가 주도적으로 결정하게끔 설계한다면 이 또한 화이트 넛지라 볼 수 있다.

 ON으로 바꾸면 뉴스레터와 문자 서비스를 제공받을 수 있어요.

중요 사항을 미리 결정하지 않고 사용자에게 선택권을 넘긴다면?

수익에 반하는 경험 제공하기

국내로 치면 카카오T에 해당하는 Lyft는 2020년 택시 외의 대중교통 정보 기능을 추가했다. 잘 생각해보면 이는 앱의 수익 창출에 반하는 결정이다. 사용자는 Lyft 앱만으로 현재 자신의 위치와 예산에 가장 적합한 교통편을 선택할 수 있다. 꼭 Lyft 차량을 이용하지 않을 가능성이 생기는 것이다. Lyft는 이러한 결정에 관해 홈페이지에 다음과 같이 설명한다.

이동을 위한 더 많은 옵션을 만들고 대중교통 시스템을 지원함으로써 지역사회에 긍정적인 영향을 끼칠 수 있다.

Lyft 서비스가 수익 창출보다 더 나은 사용자 경험을 중시

람의 프로필에만 특별한 상징을 부여한다면 더 효과적인 참여를 끌어낼지도 모른다. 앞으로도 코로나 바이러스 같은 국가적인 문제가 발생했을 때 소셜 프루프가 부드럽게 개입하면 바이러스 확산 방지에 도움이 될 것이다.

이번 주말은 코로나 바이러스를 피해 집에서 머무르는 건 어떨까요?

현재 코로나 바이러스가 한창이에요. 이번 주말은 밖에 나가지 않고 집에서 가족들과 조용히 보내는 건 어떨까요?

네, 집에 머물게요 **아니에요**

현재 **젤다, 케이티, 루이스, 켄드릭, 제니와 58명의 다른 친구**가 집에 머물기로 했어요

소셜 프루프를 활용해 집에 머물기를 선택한 친구들을 보여준다면?

미리 결정하지 않기

어떤 서비스는 가입 시 뉴스레터 등을 은근슬쩍 신청받는다. 이때 다음 그림과 같은 토글toggle 인터페이스를 주로 사용하는데 'ON'이 디폴트로 맞춰진 경우가 많다. 사용자가 원하지 않는 정보를 받을 수 있는 이런 상황에 가급적 기본 설

용까지 정확히 알아내기는 어렵다. 만약 앱에 해당 집의 나쁜 측면까지 알려주는 기능 또는 전에 살던 사람의 후기가 있으면 어떨까?

에어비앤비는 화이트 넛지를 잘 활용하는 숙박 공유 서비스이다. 예약 시 해당 공간에서 하면 안 되는 것들을 명시한다. 파티를 열 수 없고 동물 동반이 안 되며 화재 대비가 잘 안 되어 있다는 등의 내용을 쉽게 확인할 수 있다. 이러한 정보는 자칫 매력 저하로 이어질 수 있지만, 사용자 입장에서는 꼭 알아야 하는 정보이므로 화이트 넛지에 해당한다.

소셜 프루프 긍정적으로 활용하기

소셜 프루프는 SNS에서 특히 많이 활용되는 넛지다. 내가 팔로우하는 사람이 '좋아요'를 누른 게시물은 왠지 모르게 신뢰가 간다. 친구들의 댓글이 많이 달리는 게시글을 무시하는 것 또한 쉽지 않다.

코로나는 어느 정도 지나갔지만, 소셜 프루프 심리를 활용하여 SNS에 'Stay Home' 캠페인을 적용하면 어떻게 될까? 우선 나보다 먼저 집에 머물기로 선택한 친구 또는 유명인을 보여주는 것만으로도 소셜 프루프 심리를 유도할 수 있다. '집에 머물기' 버튼을 시각적으로 강조하는 것도 클릭률을 높이는 데 도움이 될 것이다. 그리고 집에 머물기를 선택한 사

다크 넛지의 반대에 해당한다. 자동 결제 다크 넛지는 무료 사용 기간이 얼마 남지 않았는데도 앱에 들어갔을 때 별다른 액션을 보이지 않는다.

그렇다면 다음 예시처럼 앱 진입 시 홈 화면에서 스낵바 형태로 해지 정보를 정확히 알려주면 어떨까? 단기적으로는 해지율이 높아질 수 있겠지만, 잔존하는 사용자는 이 스낵바를 보고 앱에 대한 신뢰도가 쌓일 것이다. 메일을 통한 통지는 접근성이 떨어지므로 앱 내 공지가 더 좋은 방법이다.

사용자가 놓칠 수 있는 정보를 적극적으로 제공해준다면?

사용자에게 끼칠 부정적인 측면 강조하기

부동산 앱으로 이사할 집을 찾아본 경험이 있을 것이다. 보통 부동산 앱은 집에 대한 긍정적인 정보만 알려준다. 나는 집을 구할 때 '부동산 집 보러 갈 때 반드시 확인해야 하는 사항'을 꼭 검색하는 편이다. 그러면 수압, 결로, 누수, 층간 소음 같은 정보를 꼭 확인하라고 한다. 하지만 앱으로 이런 내

사용자 행동에 대한 결과나 유용한 정보를 짧은 메시지로 보여주는 컴포넌트다. 잠깐 나타났다가 사라지는 특징이 있다.

한 업체에는 인터페이스 변경 기간이 약 30일 정도 부여되며 이때 사용자 중심으로 인터페이스를 다시 설계해야 한다.

국내도 KBS에서 실시한 다크 넛지 탐사 보도 나 한국소비자원의 보고서 등으로 인해 관련 기준 마련이 급물살을 타지 않을까 생각된다. 이러한 변화는 미지않아 국내 UX 트렌드에도 큰 영향을 미칠 것으로 예상된다.

화이트 넛지를 실천하는
일곱 가지 방법

다크 넛지 중에는 사용자에게 명확히 고지해야 하는 정보를 제대로 전달하지 않는 경우가 많다. 이러한 다크 넛지는 대부분 사용자의 독립적인 의사 결정을 저해한다. 그렇다면 이를 거꾸로 뒤집어 사용자에게 피해를 줄 수 있는 사실을 적극적으로 알리거나 신호를 주는 화이트 넛지를 알아보자.

정확히 알려주기

내가 생각하는 첫 번째 화이트 넛지는 '정확히 알려주기'다. 앞에 나온 한국소비자원 조사에서 2위를 한 '자동 결제'

https://news.kbs.co.kr/news/view.do?ncd=5532616

플립드 사용자들이 남긴 리뷰

강화되는
다크 넛지 규제들

해외에서는 다크 넛지 규정이 빠르게 마련되고 있다. 연방거래위원회FTC는 2021년, 기업이 사용하는 다크 넛지에 관한 규제 성명을 발표했다. 해당 성명에는 앞에서 다룬 자동 결제에 관한 내용이 많았고 간편한 해지를 강조했다.

캘리포니아 소비자 개인정보 보호법CCPA 역시 다크 넛지 금지를 법으로 지정했다. 해당 법에서 가장 눈에 띄는 것은 소비자가 서비스에 가입할 때 제공하는 개인정보를 다른 기업에 판매하는 것을 거부할 권리를 쉽게 행사할 수 있어야 한다는 항목이다. 캘리포니아 소비자 개인정보 보호법을 위반

같은 시간에 플립드에 접속 중인 전 세계의 사용자가 앱으로
이어져 서로 긍정적인 영향을 받으면서 공부나 업무에 집중
하는 것이다. 플립드 공식 사이트에는 '15억 분 이상이 사용
자들의 생산성을 위해 사용됐다'라고 쓰여 있다.

라이브 포커스 —

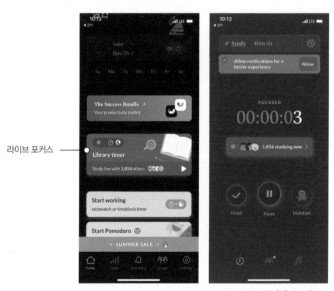

소셜 프루프를 활용하는 플립드

맥락에 따라 달라지는
다크 넛지

1장에서 살펴본 소셜 프루프를 떠올려보자. 소셜 프루프는 내 행동이 집단의 의견이나 행동 등에 영향을 받는 것을 의미한다. 주로 쇼핑몰에서 악용된다. 우리는 어떤 물건을 구입할 때 타인의 리뷰를 참고하려는 경향이 강한데 이때 좋은 후기를 상단에 모아놓거나 나쁜 후기를 삭제하는 경우가 다크 넛지에 해당한다(물론 공정하게 리뷰를 보여주는 서비스가 훨씬 많다). 성형외과에 놓인 브로슈어에 유명인들의 후기를 의도적으로 앞쪽에 배치하는 것, 지하철 내 결혼 정보 회사 광고에 커플로 맺어진 이후 상황이 전혀 나타나 있지 않은 것 등을 의심해볼 필요가 있다.

이러한 소셜 프루프를 사용자에게 이로운 방향으로 활용할 방법은 없을까? 한국소비자원의 보고서에 기록된 다크 넛지 중 일부는 그 맥락을 다르게 할 경우 사용자를 더 나은 경험으로 유도할 수 있다.

다음 예시는 공부하거나 업무할 때 생산성을 높이도록 돕는 플립드Flipd라는 앱이다. 플립드의 라이브 포커스 기능은 앱을 사용하며 생산적인 일을 하고 있는 사람 수를 실시간으로 카운트하여 보여줌으로써 사용자에게 동기를 부여한다.

한국소비자원의 조사에 따르면 무료 이용 기간을 2주 이상 제공하는 앱 16개 가운데 요금제 변경을 사전에 안내하지 않은 앱은 9개였다. 또 사전에 안내한 7개의 앱 중에서도 5개는 유료 전환 3일 전에 이를 고지했다. 현재 '콘텐츠이용자보호지침'에 요금제 변경일 7일 전 해당 사항을 고지하도록 되어 있음에도 말이다.

3위는 사용자가 이용권을 해지하려 할 때 이를 방어하는 데 활용하는 '선택 강요' 다크 넛지다. 이는 자동 결제와 연결되기도 한다. 이용권을 해지하려는 사용자에게 회원 연장 시 혜택을 주거나 해지를 하지 않도록 부드럽게 권유하는 형태이다. 며칠 전 어떤 서비스를 탈퇴하려고 하는데 '떠나신다니 아쉬워요', '진짜 떠나실 건가요?'라는 문구와 함께 혜택이 담긴 쿠폰을 보여주었다. 인터페이스는 서비스를 계속 이용하도록 유도하는 '안 떠날게요!' 버튼이 '혜택 종료' 버튼보다 시각적으로 훨씬 강조되어 있었다. 해지에 해당하는 버튼은 좁고 무채색이라 눈에 띄지 않았다. 이런 형태가 바로 선택 강요를 대표하는 다크 넛지다.

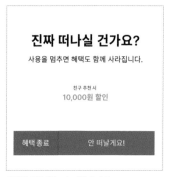

선택을 강요하는 다크 넛지 예시

근할 수 있는지에 대한 사전 고지가 충분하지 않다는 점을 문제 삼고 있다.

순번	유형	빈도(비율)	순번	유형	빈도(비율)
1	개인정보 공유	53 (19.8)	7	강제 작업	23 (8.6)
2	자동 결제	37 (13.8)	8	주의집중 분산	19 (7.1)
3	선택 강요	28 (10.4)	9	숨겨진 비용	12 (4.5)
4	해지 방해	27 (10.1)	10	미끼와 스위치	9 (3.4)
5	압박 판매	27 (10.1)	11	가격 비교 방지	7 (2.6)
6	사회적 증거	25 (9.3)	12	속임수 질문	1 (0.4)
계					268(100.0)

한국소비자원의 다크 넛지 실태 조사 결과

2위는 사용자 동의 없이 진행되는 '자동 결제'다. 자동 결제는 모바일 플랫폼 시장이 발전하면서 점점 더 확산되는 다크 넛지 중 하나다. 이는 서비스나 물건을 완전히 소유하는 것이 아니라 잠시 빌리는 '구독 경제'가 활발해진 트렌드 변화와 관련이 깊다. 자동 결제는 서비스 무료 사용 기간이 끝나면 사용자 동의 없이 자동으로 결제된다. 이를 해지하기 어렵게 만들기 위해 해지 메뉴를 의도적으로 숨기는 것 또한 과거에는 잘 포착되지 않았던 모바일 패턴이다. 또 사용자 입장에서는 유료로 전환되는 시점을 항상 염두에 두고 생활하기 어렵다. 내 경우만 해도 10개 정도의 서비스를 구독 중인데, 이를 모두 기억하는 것은 쉽지 않은 일이다.

다크 넛지의
실태

2021년 한국소비자원의 보고서에 따르면 국내에서 상용되는 100개의 앱 중 97개에서 1개 이상의 다크 넛지가 발견됐다.

국내에는 아직 다크 넛지에 관한 규정이 미흡하다. UX 차원에서 사용자에게 구매나 사용을 유도하는 것이므로 마케팅과 위법의 경계에 있는 측면이 많기 때문이다. 설계하는 사람 역시 명확히 다크 넛지와 아닌 것들을 구별하는 데 어려움이 있다. 한국소비자원의 「다크 넛지 실태 조사」에 따르면 이러한 혼란에 관해 다음과 같이 규정하고 있다.

다크 넛지는 공격적인 마케팅으로 볼 여지가 있으나 소비자가 독립적인 구매 결정을 하지 못하도록 영향을 미친다는 점에서 기존의 마케팅 기법과 차이가 있다.

한국소비자원이 조사한 내용 중 빈도가 높게 나타난 다크 넛지 유형을 살펴보자.

1위는 간편 로그인 기능을 통해 과도하게 많은 개인정보가 서비스로 제공되는 '개인정보 공유'이다. 보고서에서는 소셜 로그인을 통해 서비스가 사용자 정보에 어느 정도까지 접

사용자가 자칫 손해를 볼 수 있는 상황에서 적극적으로 알리고 신호를 보내는 개념이다.

본격적인 내용에 앞서 두 개념에 공통으로 쓰이는 '넛지'라는 개념을 예시로 먼저 알아보자. 넛지의 대표적인 예로 스키폴 공항의 남자 화장실 소변기에 붙인 파리 모양 스티커를 들 수 있다. 소변으로 파리 스티커를 조준하다 보니 소변기 바깥으로 튀는 소변량이 80%나 감소했다. 특별한 장치 없이 사람들의 행동을 변화시킨 것이다. 건강에 좋은 스낵을 사람들의 평균 눈높이에 배치하는 식료품 가게, 먹는 것을 방지하기 위해 쓴 맛이 나게 한 립스틱 등도 넛지가 적용된 예시다.

우리가 매일 사용하는 디지털 서비스에도 이러한 넛지가 많이 숨겨져 있다. 디지털 기기에 메모할 때 자칫 저장을 누르지 않아 내용이 전부 사라질 때가 있다. 이런 실수를 대비해 최근 서비스들은 대부분 자동 저장 기능을 제공한다. 중요한 일정이나 할 일을 캘린더에 기록해놓으면 해당 시점에 오는 리마인더 알림이나 파일 다운로드 시 기다리는 데 도움을 주는 프로그레스 바 역시 넛지에 해당한다. 이러한 넛지들은 사용자의 실수를 줄이고 더 좋은 선택을 하도록 돕는다. 하지만 넛지가 항상 좋은 측면으로만 사용되는 것은 아니다.

다크 넛지에서
벗어날 수 있을까

최근 다크 넛지dark nudge 관련 기사가 자주 보인다. 기사들은 대부분 다크 넛지의 예시와 그로 인해 피해를 입는 사용자 패턴을 다룬다. UX 종사자 사이에서만 논쟁거리였던 다크 넛지는 최근 미디어까지 점차 확산되더니 현재는 사회적인 논의 대상이 되었다.

이번 절에서는 다크 넛지와 함께 극단적으로 반대편에 있는 화이트 넛지에 관해 이야기한다. 다크 넛지는 행동을 부드럽게 유도한다는 의미인 '넛지'에서 파생된 개념이다. 사용자의 심리적 사각지대를 이용해 인터페이스를 악의적으로 디자인함으로써 사용자에게는 손실을 입히고 서비스만 이득을 취하는 교묘한 UX 설계 패턴이다. 부정적 뉘앙스가 있어 앞에 '다크'가 붙었다. 화이트 넛지는 다크 넛지의 반대 의미로

THE IMPORTANCE OF DESIGN ETHICS

디자인에
윤리가
중요하다고?

지금까지 복잡함과 혼란스러움을 구별하는 것부터 개념적 모델을 활용한 사용자 경험의 예시까지 살펴보았다. 사용자 경험에서 창의성이란 아예 없던 개념을 창조하는 것과는 거리가 멀다. UX 설계 시 창의성은 오히려 세상의 질서와 작동 원리에 관심을 기울이고 그것을 활용해 사용자 머릿속에 명확한 구조를 만들어낼 때 발생한다. 내가 자주 쓰는 앱에는 어떠한 개념적 모델이 녹아 있는지 생각해보는 것도 디자인적 사고를 기르는 데 많은 도움이 될 것이다.

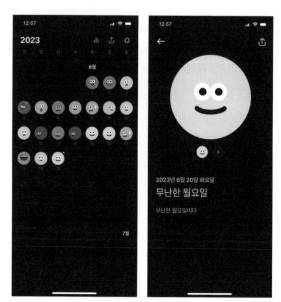

달력에 감정을 기록할 수 있는 앱 이모로그

모로그의 특별한 점은 달력이라는 익숙한 개념적 모델 위에 감정을 남긴다는 것이다. 날짜를 탭한 뒤 감정을 나타내는 이모지를 선택하고 제목과 내용을 쓰면 기록이 남는다. 디지털 달력에 기록되는 소중한 하루하루의 감정을 돌아보는 것만으로도 자신을 조금 더 잘 이해할 수 있다.

우리는 실제로도 종이 달력에 중요한 날을 미리 체크해놓거나 메모를 남긴다. 이처럼 익숙한 행동 양식을 이미 갖고 있어 이모로그의 인터페이스가 그리 어렵지 않게 다가오는 것이다.

상품 크기를 쉽게 연상할
수 있는 비교 기법

온라인에서 물건을 살 때 고민되는 부분 중 하나가 바로
크기일 것이다. 수치를 안내해주지만 사실 잘 와닿지 않는 경
우가 많다. 컬리는 일상에서 자주 접하는 소품을 나란히 보여
줌으로써 상품의 실제 크기를 짐작할 수 있게 했다.

이모로그

이모로그Emolog는 슬픔, 기쁨, 사랑, 설렘, 부정, 긍정 같은
감정을 나타내는 이모지로 하루를 기록하는 일기 앱이다. 이

구글맵은 2005년에 처음 탄생했다. 당시만 해도 디지털 지도가 어떤 모양으로 디자인되어야 하는지 그 기준이 모호했다.

다음 그림은 구글맵의 초기 모습이다. 종이 지도를 개념적 모델로 차용해 거의 그대로 온라인에 옮겨 놓았다. 이러한 익숙함 덕분에 온라인 지도를 처음 보는 사람도 헤매지 않고 인터페이스에 쉽게 적응할 수 있었다.

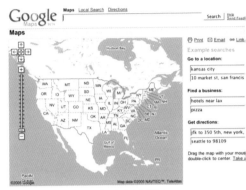

구글맵의 초기 모습은 종이 지도와 거의 흡사하다.

사람들은 종종 비교를 통해 대상의 실체를 확인한다. 제품이 하나만 있을 때보다 비교할 수 있는 대상이 옆에 있을 때 상태를 더 명확히 인지할 수 있기 때문이다. 이는 디자인에서 비교 기법이 널리 쓰이는 이유이기도 하다. 다음은 이러한 개념이 커머스에 활용된 예시다.

의 복잡 미묘한 질서는 디지털에서 새로운 경험을 만들 때 활용할 수 있는 훌륭한 소재가 된다.

개념적 모델을
활용한 서비스

신규 서비스에 개념적 모델을 활용하고 싶다면 가장 대중적인 앱부터 참고하는 것이 좋다. 카카오톡의 채팅창, 쿠팡의 상품 리스트, 구글맵의 지도 검색, 토스의 송금 화면처럼 이미 대중성을 획득한 앱의 사용자 경험 자체가 개념적 모델로 널리 활용되고 있다.

현재 신규 서비스를 기획하고 있다면 진입할 카테고리 선두 주자의 사용자 경험을 면밀히 살펴볼 필요가 있다. 어떤 서비스에 익숙한 사용자라면 새로운 앱을 사용하기 전에 자신에게 익숙한 사용자 경험을 예상할 가능성이 높기 때문이다. 만약 너무 예상 밖의 사용자 경험을 요구하면 사용자는 당황할 것이다. 이처럼 UX는 사용자의 예측 가능성과 실현된 것 사이의 적절한 간극 조절이 무척 중요하다.

지금부터 프로덕트나 서비스에 개념적 모델을 적용한 사례를 살펴보자.

익숙한 경험과 일상의 질서로

UX 설계하기

사회적 기표는 우리에게 다양한 정보를 제공해준다. 지하철 승강장이 북적북적하면 출퇴근 시간임을 유추할 수 있다. 반면 승강장이 한가하면 지하철이 막 출발한 뒤라고 생각할 수 있다. 헌책방에서 어떤 책의 특정 페이지 귀퉁이가 닳아 있다면 전 주인이 선호했던 페이지라고 생각할 수 있다. 또 옆집 문 앞에 택배 박스가 많이 쌓여 있다면 휴가를 갔다고 유추할 수 있다.

이처럼 세상은 우리에게 끊임없이 사회적 기표를 보낸다. 사용자 경험을 만드는 사람이라면 이러한 사회적 기표, 즉 세상의 작동 방식에 집중할 필요가 있다. 실제 세계에 이미 존재하는 규칙들을 통해 혼란스러운 부분을 많이 해결할 수 있기 때문이다.

UX에서 나타나는 혼란은 주로 실제 세계에 존재하는 규칙과 어포던스 사이의 불일치에서 발생한다. 예를 들어 오프라인에서 활자를 읽는 진행 방향은 왼쪽에서 오른쪽인데 만약 온라인에서 글 읽는 방향이 그 반대라면 매우 불편할 것이다. 도널드 노먼은 사회적 기표와 사용자 경험을 맵핑하는 과정을 개념적 모델conceptual model이라고 명명했다. 실제 세계

사용자 경험 예시 역시 이러한 사회적 기표 위에 이루어져 있다.

다행히 낯선 곳에서도 사회적 기표를 쉽게 체득할 수 있는 방법이 있다. 바로 다른 사람의 행동을 유심히 관찰하는 것이다. 예를 들어 처음 프랑스 여행을 가서 레스토랑에 방문하여 주변 사람들이 먹는 모습을 슬슬 관찰한다. 이 과정을 통해 요리가 나오는 시점에 냅킨을 펴는 것과 샐러드나 빵을 나이프로 잘라 먹지 않는 프랑스식 식사 예절을 터득할 수 있다.

UX 용어 중 어포던스affordance라는 개념이 있다. 이는 어떤 행동을 유도하게끔 하는 요소로 '행동 유도성'이라고도 한다. 손잡이 디자인은 문을 열도록 유도하는 대표적인 어포던스다. 회원가입 시 나타나는 인풋 창은 정보를 입력하게 하고 편집 프로그램의 버튼은 지금까지 한 작업을 안전하게 저장하도록 유도한다.

UX 디자이너는 사회적 기표를 고려하여 적당한 시점에 정확한 강도의 어포던스를 배치할 의무가 있다. 만약 어떤 서비스를 이용할 때 혼란스러움을 느낀다면 어포던스의 강도가 맥락에 맞게 배치되었는지 확인해보자.

사회적 기표

세상에는 우리가 태어나기 전부터 존재해온 수많은 사회적 약속이 있다. 대표적인 예로 문자 기호를 들 수 있다. 우리는 문자를 통해 타인과 심오한 커뮤니케이션을 한다. 빨간색 신호등은 우리를 기다리게 하고 녹색 신호등은 우리를 걷게 한다. @(골뱅이)를 보면 자동으로 이메일이나 소셜 미디어에서의 사용자 언급을 떠올리며, #(우물)을 보면 키워드 강조를 연상한다. 시계는 12개의 큰 단위와 60개의 작은 단위로 나뉜다. 지금은 쉽고 당연하다고 생각하는 이러한 사회적 약속들을 어렸을 적에 어떻게 체득했는지 떠올려보면 그 과정이 그리 녹록하지 않았다는 것을 알 수 있다. 개인도 이러한데, 한 사회에서 새로운 시스템을 받아들이는 과정은 얼마나 어려운 일일까?

도널드 노먼은 『도널드 노먼의 UX 디자인 특강』(유엑스리뷰, 2018)에서 세상이 보내는 신호들에 '사회적 기표'라는 이름을 붙였다. 기표는 쉽게 말해 의미를 전달하고 다음에 할 일을 알려주는 지시자이다. 같은 기표라도 문화 차이에 따라 다르게 해석되기도 한다. 예를 들어 손가락 링 사인은 한국과 일본에서는 돈을 나타내고 미국에서는 OK로 해석되며 브라질에서는 외설적인 뜻으로 간주한다. 이 책에서 다루는 수많은

복잡함을 다스리는 수단,
질서

아마 태어나서 계산기를 처음 본 사람은 많은 버튼 때문에 복잡한 기계라고 생각할 수 있다. 하지만 대부분의 성인은 계산기를 복잡하다고 느끼지 않는다. 어째서 그럴까? 답은 바로 질서에 있다. 계산기를 들여다보면 가장 우측 세로 한 줄은 계산에 필요한 등식들이 배치되어 있다. 그리고 가장 많은 면을 차지하는 중앙부에는 0부터 9까지의 숫자가 있다. 이런 규칙은 우리가 꽤 오래전부터 받아들여온 것이다. 계산기에 이러한 규칙성이 없었다면 꽤 혼란스러웠을 것이다. 즉 우리는 복잡한 것이라도 스스로에게 익숙한 질서로 받아들이면 별로 어렵게 느끼지 않는다.

더불어 많은 심리학자가 '인간은 완벽하게 단순한 것보다 약간의 복잡성을 바라는 경향이 있다'고 주장한다. 예를 들어 야구는 얼핏 단순해 보이지만 야구 규칙을 정리한 책은 약 200쪽에 달한다. 야구를 사랑하는 사람들은 표면의 단순함 밑에서 수많은 규칙이 부딪히며 만들어내는 관계의 미묘함을 즐기는 것일지도 모르겠다.

이를 내재된 복잡성이라고 한다. 우리가 매일 사용하는 카카오톡을 떠올려보자. 최소한 메시지를 보내는 사람과 받는 사람이 존재해야 하며 메시지를 입력하는 키보드도 꼭 필요하다. 이메일 역시 단순화하기 위해 수신자나 제목 등을 제거한다면 큰 불편함이 따를 것이다. 테슬러의 이론을 곰곰이 들여다보면 복잡함은 완벽히 제거할 수 없는 세상의 일부처럼 보인다. 어떤 사람의 지저분한 책상에도 그 사람이 부여한 임의의 질서가 존재하는 것처럼 말이다.

UIX의 창시자로 알려진 도널드 노먼Donald A. Norman은 『디자인과 인간 심리』(학지사, 2016)에서 이렇게 말했다.

> 복잡함 자체는 좋은 것도 나쁜 것도 아니다. 우리가 제거해야 할 대상은 바로 혼란스러움이다.

노먼의 말에 따르면 디자이너는 맹목적으로 덜 복잡함을 좇는 사람이 아니라 혼란스러움을 다스리는 사람에 가깝다. 즉 사용자 경험을 디자인할 때 단순함 자체가 목표가 되어서는 안 된다는 것이다. 서비스에 남길 최소한의 기능이 무엇인지 고려한 뒤 혼란스러움을 야기하는 요소를 하나 둘 제거해 나가면 자연스럽게 단순함이라는 가치를 만날 수 있다.

화면이 복잡할 때 꺼내 읽기 좋은
UX 이야기

단순함은 좋은 가치다. 본질을 쉽게 파악할 수 있기 때문이다. 하지만 언제나 단순함 자체가 목표일 필요는 없다.

　피아노 건반은 88개나 있다. 모든 건반을 활용해 연주하는 사람이 거의 없다고 해도 건반의 수를 줄여야 한다고 주장하는 사람은 드물다. 비행기 조종실이 복잡한 데에도 역시 이유가 있다. 조종사는 뚜렷한 정보 체계와 명확한 구조를 통해 그 복잡함을 이해한다. 심리학에서 종종 거론되는 테슬러의 법칙Tesler's Law 에서는 이와 관련해 다음과 같이 설명한다.

　모든 시스템에는 더 이상 줄일 수 없는 일정 수준의 복잡함이 존재한다.

　복잡성 보존의 법칙이라고도 부른다. 1980년대 중반 제록스 파크에서 컴퓨터 과학자로 재직 중이었던 레리 테슬러가 인터랙션 디자인 언어를 개발할 때 발견했다.

회사 역시 하나의 워크스페이스에 불과했다. 이러한 모습은 업무 방식에도 큰 영향을 미쳤는데, 일할 때 어려운 문제가 생기면 탭을 넘나들며 전문가들에게 묻고 답하면서 해결하는 경우가 많다고 했다. 슬랙 탭에는 현재 지인이 다니는 회사의 사수보다 더 뛰어난 사람들이 존재하는 것이다.

트렌드 키워드를 단순한 유행이 아닌 인간의 욕망이라는 관점에서 바라보면 브랜딩 전략을 세울 때도 효과적이다. '우리가 제공하는 서비스가 대중의 어떤 욕망을 충족시켜주는가?'와 같은 질문 말이다.

지금까지 변화하는 시대와 욕망의 관점에서 키워드를 살펴보았다. 이제 다시 디지털 화면으로 시야를 옮겨 복잡함과 단순함에 관해 살펴보자.

이라는 가치까지 함께 줄 수 있는지 살피는 트렌드다. 얼핏 웰빙과 유사한 느낌이 들 수 있다. 하지만 웰빙은 충분한 휴식이나 건강한 식단 등으로 삶 전반을 개선하려는 노력이라면, 헬시 플레저는 즐겁고 재미있는 운동을 하거나 몸에 좋은 재료로 맛있게 만든 음식을 먹는 등 지속 가능한 건강 관리를 한다는 측면에서 차이가 있다. 스마트 워치를 활용해 자신에게 적합한 운동 루틴 만들기, 곤약 떡볶이나 두부 티라미수 같은 식단으로 건강과 맛 모두 챙기기 등이 헬시 플레저에 속한다. 즉 즐거움을 절제하지 않으면서 동시에 건강을 지속적으로 관리하는 것 또한 포기하고 싶지 않다는 욕망에서 기인한 트렌드라고 할 수 있다.

#인덱스 관계

디지털은 한 사람이 가질 수 있는 채널의 수를 기하급수적으로 늘렸다. 그리고 우리는 인친, 페친, 트친, 링친, 오프라인 찐친과 같이 채널별로 친한 사람들을 무의식적으로 구별하기 시작했다. 이러한 관계 형성 인식을 인덱스 관계라고 한다. 여기에는 당연히 직장도 포함된다.

한번은 지인이 자신의 슬랙slack 화면을 보여준 적이 있다. 화면에는 참여 그룹과 커뮤니티가 수많은 워크스페이스 형태로 존재했고 탭으로 쉽게 이동할 수 있었다. 지인이 소속된

는 단순한 유행을 넘어 더 나은 라이프 스타일로 향하는 인간의 원초적인 욕망이 내재되었다고 볼 수 있다.

#러스틱 라이프

러스틱 라이프rustic life는 도시 생활과 시골 생활을 뒤섞는 개념이다. 코로나 장기화로 배달 음식의 조미료 맛에 모두가 지쳐갈 무렵 tvN에서 〈슬기로운 산촌생활〉이라는 프로그램을 방영했다. 도시에서의 바쁜 일상을 피해 밤하늘 별이 가득한 시골에서 장작불을 피우고 제철 재료로 음식을 해 먹는다. 〈슬기로운 산촌생활〉의 내용은 이게 전부다.

그런데 러스틱 라이프의 핵심은 도시 생활을 완전히 포기하지 않는 데 있다. 도시인이라는 정체성이 중심이며 주말에만 시골에서 시간을 보낸다. 러스틱 라이프 이면에는 직장인의 늘어난 여가 시간이나 비대면 근무가 가능해진 사회적 배경도 존재한다. 과거의 귀촌같이 도시와의 완전한 단절이 아니라 자본과 안전하게 연결되어 있는 새로운 시골 라이프 스타일이다.

#헬시 플레저

healthy(건강한)와 pleasure(기쁨)의 합성어인 헬시 플레저healthy pleasure는 특정 서비스나 제품이 건강뿐 아니라 즐거움

봐도 이러한 현상을 쉽게 파악할 수 있다. 빵을 매우 좋아하는 어떤 친구는 달콤한 디저트 계정만 팔로잉한다. 또 하루가 코드로 가득 찬 개발자 친구는 인간이 아닌 고양이 계정만 100개 이상 팔로잉한다. 그 이유를 물어보니 자기는 사실 차가운 코드보다 귀여운 것이 더 좋다고 했다. 한 달에 책 한 권 읽기 목표에 매번 실패하는 마케터 친구는 자기계발 관련 계정만 팔로잉한다. 이처럼 자신만의 고유함을 가지고 팔로잉한 계정 간에는 보이지 않는 연결성이 존재한다.

만약 새롭게 브랜딩을 시작한다면 내 브랜드가 어떤 사람의 팔로잉 목록, 어떤 기호의 집합에 들어가야 승산이 높을지 충분히 고민해 그 방향성을 따라가는 것도 도움이 될 것이다.

지금부터 최신 라이프 스타일을 유행이 아닌 욕망 혹은 기호의 관점에서 바라보는 연습을 해보자.

신조어를 유행이 아닌
욕망의 관점으로 보기

'러스틱 라이프, 헬시 플레저, 인덱스 관계...'

매년 트렌드를 분석하는 사람들은 새로운 라이프 스타일을 향유하는 집단을 규정한다. 생각해보면 이러한 신조어에

　최근에는 피드에 올린 글의 내용보다 팔로잉하는 계정들로 그 사람이 지향하는 가치관을 해석하는 경우가 더 많다. 안젤리나 졸리의 팔로워는 1412만 명이지만 팔로잉하는 계정은 단 세 개뿐이다. 세 개의 계정은 NAACP, Doctors with out Borders, Refugees로 각각 인종 불평등 관련 단체, 국경 없는의사회, UN 난민기구이다. 그녀는 팔로잉 목록으로 정치적 신념을 드러내고 있는 셈이다.

　사람들은 팔로잉하는 계정을 통해 결핍을 메우기도 하고 내 취향을 더 강화하기도 한다. 주변 친구들의 인스타그램만

이러한 한계 속에서 새로운 브랜드들은 어떻게 의미 있는 차별화를 시도할 수 있을까? 그 실마리를 찾기 위해 빠르게 변화하는 개인의 욕망을 좇아보자.

인스타그램 팔로잉 목록이
개인의 지향을 나타낸다고?

요즘은 인스타그램에만 접속해도 타인의 취향과 기호를 쉽게 알 수 있다. 넘실대는 취향의 파도는 고급 문화와 저급 문화의 경계를 허문다. 취향을 통해 자신의 삶을 조금 더 나은 방향으로 향하게 하고 싶은 욕망은 현시대를 움직이는 가장 큰 동력이다. 팔로잉하는 인플루언서는 선호를 넘어 닮고 싶은 라이프 스타일 그 자체가 되었다. 정신분석학의 대가인 자크 라캉Jacques Lacan이 인간을 '타인의 욕망을 욕망하는 존재'라고 정의한 이유도 여기 있다.

내 주변에는 고액 연봉을 받지 않아도 다양한 계층의 문화적 향유를 즐기는 사람들이 많다. 몇 해 전까지만 해도 대중적이지 않았던 #골프(573만), #오마카세(56.4만), #파인다이닝(15.3만) 같은 해시태그 수의 변화에서도 이러한 단면을 엿볼 수 있다.

시간성, 헤리티지
그리고 브랜딩

브랜드에 세월이 축적되면 마케팅이나 브랜딩에 여러모로 유리하다. 샤넬, 닥터마틴, 리바이스, 코카콜라 같은 브랜드를 떠올리면 오랜 문화와 시간을 통해 형성된 헤리티지heritage가 자연스레 느껴진다. 헤리티지는 오랜 세월 동안 한 브랜드가 만들어낸 브랜드의 고유 정신이다. 이러한 토대 위에서 브랜드가 행하는 시도에는 자연스레 무게감이 실린다.

그러나 세상에 갓 등장한 브랜드는 당장 헤리티지를 구축하기가 쉽지 않다. 브랜드 로고에 빈티지한 색감을 애써 입히더라도 헤리티지를 느끼기는 힘들다.

시대에 따라 다양한 형태로 모습을 바꾸는 코카콜라.
코카콜라의 브랜드 헤리티지는 병 모양만으로도 표출된다.

욕망으로
키워드 바라보기

회사 동료가 별안간 브랜딩에서 가장 중요한 것이 뭐라고 생각하는지 물어본 적이 있다. 갑작스러운 질문이었지만 별 고민 없이 다음 두 가지라고 답했다.

"차별성과 일관성이 아닐까요?"

집으로 돌아오는 길에 너무 기계적으로 대답했다는 생각이 들었다. 사실 두 가지 가치 중 하나만 달성하기도 쉽지 않다. 차별성만 있으면 가볍고 일관성만 있으면 브랜드가 눈에 들어오지 않는다. '차별화된 일관성'을 구현하기 위해 브랜드는 어떤 노력을 기울여야 할까?

현지 문화를 존중하는
브랜드가 된다는 것

자신만의 색을 너무 드러내지 않으며 현지 문화를 존중하는 것은 브랜드의 본질과 닮은 면이 있다. 브랜드는 자신을 둘러싼 보이지 않는 문화, 환경, 정치 등의 맥락에 맞추거나 고객을 설득하며 앞으로 나아가야 하기 때문이다.

지역사회 입장에서는 특정 브랜드를 매개로 새로운 지역 발전 가능성을 탐색해볼 수도 있다. 아웃도어 의류 브랜드 파타고니아가 칠레의 환경 단체와 협력해 환경 보전 활동을 촉진한 사례나 에어비앤비가 프랑스 투르 지방 관광청과 협업해 덜 알려진 관광지를 홍보하는 사례 등이 여기에 속한다.

물론 브랜드가 지켜야 할 정체성과 지역 문화는 서로 화합하지 못할 가능성이 있기 때문에 쉽지 않은 일이다. 그렇기에 이 절에서 소개한 성공 사례들은 더욱 기억할 만하다.

테마를 경험할 수 있는 어트랙션 도입으로 경영난을 겨우 극복할 수 있었다.

실제로 파리 디즈니랜드 곳곳에서 베르사유 궁전이나 유럽의 다양한 성 건축물을 참고한 흔적을 느낄 수 있다. 더불어 독일 소시지나 맥주, 이탈리안 피자, 프랑스 해산물 같은 유럽의 로컬 푸드도 쉽게 만날 수 있다.

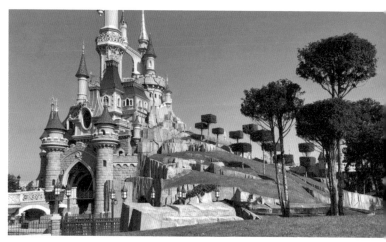

유럽식 성 건축물로 꾸며진 파리의 디즈니랜드

같은 맥락으로 캘리포니아 몬테레이의 맥도날드 아치는 검은색이고 파리 샹젤리제 거리의 맥도날드 아치는 하얀색이다. 지역의 특수성을 반영한 두 매장 모두 긍정적인 반응을 얻고 있다.

파리의
디즈니랜드

1992년 파리 근교에 디즈니랜드 건설이 확정되자 자국 문화를 너무나 사랑하는 프랑스인들이 대규모 건설 반대 시위를 벌였다. 결국 디즈니 측은 많은 저항을 감안해 '유로 디즈니랜드'라는 이름으로 개장했다(현재는 완전한 디즈니랜드가 되었다).

디즈니랜드는 굉장히 미국다운 공간이다. 내 머릿속 디즈니랜드는 미국을 상징하는 캐릭터들이 풍선과 핫도그를 들고 웃고 떠드는 이미지다. 웅장한 베르사유 궁전으로 상징되는 바로크 취향의 프랑스인으로서는 이런 디즈니랜드가 반가웠을 리만은 없다. 개장 직후 유로 디즈니랜드 방문객은 예상 고객 50만 명에 한참 못 미치는 5만 명에 그쳤고, 출범 6개월 만에 3400만 달러라는 막대한 손실을 냈다. 이후 유럽인의 취향과 문화를 적극적으로 반영하려는 노력과 신선한

세도나의
블루 맥도날드

미국 애리조나주에 위치한 빛의 도시 세도나Sedona는 붉은 사암이 만들어낸 신비의 마을이다. 이런 세도나에는 건축물이 아름다운 자연 경관을 지나치게 침범하면 안 된다는 법규가 존재한다.

　1993년 맥도날드가 세도나에 들어서려던 시점에 지역 의회는 맥도날드를 상징하는 노란색 아치가 주변 자연보다 더 눈에 띈다고 판단했다. 맥도날드는 이 의견을 받아들여 아치를 청록색으로 변경했다. 당시 맥도날드 내부에서는 맥도날드의 정체성인 노란색 아치를 다른 색으로 바꾸는 것에 대한 반대가 심했다고 한다. 그러나 우려와는 달리 세도나 매장은 SNS상에서 '블루 맥도날드'로 화제에 올라 지역 관광 명소가 되었다.

SNS 관광 명소가 된
세도나의 블루 맥도날드

밀라노의 스타벅스 리저브 로스터리
내부와 그곳의 세이렌 조각상

그마저도 찾을 수 없었다. 스타벅스 리저브 로스터리만의 정체성이 무척 축소되어 있었다. 그 대신 매장 전체적으로 이탈리아 고유의 에스프레소 문화를 존중하고 장인 정신을 강조하려는 흔적이 보였다. 그리고 한쪽 모퉁이에 거대한 세이렌 조각상이 있었다. 로고로만 접했던 세이렌 조각상에는 이탈리아의 장인 정신과 예술에 대한 열정이 자연스레 투영되어 있었다.

실제로 스타벅스는 에스프레소 종주국인 이탈리아에 진출하기까지 많은 어려움을 겪었다. 미국 시애틀과 중국 상하이에 이어 2018년 9월 세 번째로 문을 연 이 공간은 아예 원두까지 자체적으로 로스팅해 몰입감 있는 커피 경험을 제공한다. 또한 이탈리아 로컬 푸드도 함께 판매한다. 밀라노의 스타벅스 리저브 로스터리는 이러한 노력을 통해 전 세계 다른 매장들과 차별화된 이미지를 구축하는 데 성공했다.

밀라노 스타벅스 리저브 로스터리 외부

장 점유율을 보유하고 있었다. 월마트의 가성비 전략이 다양성과 가심비를 추구하는 한국인에게 호응을 얻지 못한 것도 크게 작용했다.

글로벌 브랜드가 자리 잡기 위해서는 현지 문화와 소비자 습관을 깊이 고려해야 한다는 것을 알 수 있다. 그렇다면 현지 문화를 존중하며 브랜드 이미지를 더욱 입체적으로 구축한 사례를 살펴보자.

밀라노의
스타벅스

스타벅스 리저브 로스터리 는 스타벅스의 고급 버전이다. 스타벅스 리저브 로스터리 매장은 고급스러움을 강조하기 위해 녹색과 흰색이 섞인 세이렌 로고를 브랜딩에 잘 사용하지 않는다. R과 별로 이루어진 로고를 중심으로 매장 정서에 맞게 검은색이나 갈색, 금색 계열로 세이렌을 은은하게 드러낸다.

그런데 밀라노에 있는 스타벅스 리저브 로스터리에서는

스타벅스가 운영하는 특별한 체인점으로 단순히 커피 판매를 넘어 원두 선택, 로스팅, 품질 관리, 준비 과정 등을 체험할 수 있는 프리미엄화된 장소이다.

지역화 전략, 글로벌 브랜드의 새로운 얼굴

글로벌 기업이 새로운 시장에 진출할 때는 현지 문화를 고려해 접근함으로써 브랜드와 지역 고객 간의 유대감을 강화해야 한다. 그런데 만약 이러한 브랜딩을 간과하면 어떻게 될까?

미국의 대표적인 DIY 유통 업체 홈디포The Home Depot는 2006년 중국 시장에 호기롭게 진출했지만 그 결과는 좋지 않았다. 당시 중국인들은 DIY 전통을 가진 미국만큼 셀프 인테리어에 관심이 없었기 때문이다. 특히 중국 상류층은 주택을 투기 목적으로 구입해 인테리어가 필요 없는 경우도 많았다. 홈디포는 6년 동안 중국 시장에서 분투하다가 결국 남아 있던 일곱 개의 점포까지 폐쇄하며 완전히 철수했다.

한편 월마트는 한국에서 실패한 대표적인 글로벌 브랜드이다. 1998년 월마트가 한국에 진출할 당시 이마트와 롯데마트 등이 이미 한국인의 구매 습관에 최적화된 형태로 높은 시

베스파의 핵심 사용자인 모드족은 YOLO you only live once를 실천하는 젊은 노동 계급이다. 이들은 힘들게 번 돈으로 고가의 이탈리아 정장을 구입하고 베스파를 멋으로 타고 다닌다. 하지만 베스파를 타다보니 먼지 때문에 비싼 정장이 오염되었고 이를 막기 위해 m-65 피쉬테일 점퍼를 걸치기 시작했다. 이런 모습은 '삶이 힘들어도 단정한 모습을 지향하는' 모드족의 철학으로 연결된다. 이렇게 특정 사용자 집단의 세계관에 호응하는 사람들이 점점 많아지면 세계관은 곧 지속 가능한 브랜딩이자 효율적인 마케팅 수단이 된다.

징하는 모드족 이다. 오토바이라는 것은 같지만 핵심 사용자가 다르다는 것을 알 수 있다.

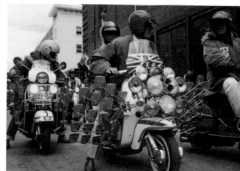

(좌)할리데이비슨를 상징하는 마초 (우)베스파를 상징하는 모드족

물론 할리데이비슨이나 베스파를 이용하는 모든 고객이 이런 이미지를 가지고 있는 것은 아니다. 단지 해당 브랜드에서 열성적으로 문화를 만들어가는 특정 집단을 확대해서 대상화한 것일 뿐이다. 그럼에도 이들이 중요한 이유는 핵심 사용자의 이미지가 브랜드 세계관을 직접적으로 떠올리는 데 효과적이기 때문이다.

1960년대 영국에서 시작된 서브컬처다. 모던 재즈 애호가를 일컫는 말인 '모더니스트'에서 유래했다. 현대 예술과 도시 생활을 즐기며 재즈 음악에 심취했고 다소 반항성이 짙었던 젊은 세대를 말한다.

나는 런드리고를 사용하기 전에 웹에서 한 장의 이미지를 접했다. 자동화 공장 같은 곳에 빨래가 널려 있는 모습이었다(런드리고는 이를 스마트 팩토리라고 한다). 이 사진 한 장으로 런드리고라는 서비스에 현실감을 더할 수 있었는데, 알리바바나 아마존 같은 기업의 물류 자동화 현장에서 익히 봐온 풍경이었기 때문이다. 적어도 나에게는 브랜드 스토리가 빽빽이 적힌 브로슈어보다 이 한 장의 이미지가 런드리고 서비스를 이해하는 데 더 효과적이었던 셈이다.

핵심 사용자 집단이 만드는
브랜드 세계관

소비자는 브랜드에서 일방적으로 주입하는 스토리텔링보다 자연스럽게 구축된 세계관을 더 선호한다. 그렇다면 브랜드의 세계관은 누가 만드는 것일까? 바로 브랜드 충성도가 높은 사용자 그리고 브랜드를 단순히 상품으로 보지 않고 그 자체를 문화로 향유하는 핵심 사용자 집단이다.

다음 왼쪽 사진은 할리데이비슨Harley-Davidson을 상징하는 마초의 전형적인 모습이고, 오른쪽 사진은 베스파vespa를 상

비대면 세탁 서비스

배달원과 약속하는 번거로움도
시간을 방해받는 일도 없는 프라이빗한 일상

스마트 빨래 수거함 런드렛에 안전하고
편리하게 맡기세요.

런드렛 이용방법

런드리고의 세탁물 수거 옷장 런드렛과
낯설었던 런드리고의 핍진성을 높여준
한 장의 이미지

을 설명하는 과정이 부단히 필요했다. 컬리는 신선 식품이 담긴 박스에 냉기가 올라오는 익숙한 이미지나 푸르스름한 새벽 배경에 브랜드 박스가 놓인 이미지로 그 과정을 설명했다. 이런 노력은 브랜드가 세상에 선보이는 낯선 가치에 현실감을 부여하고 결과적으로 브랜드 핍진성을 높임으로써 일상화되는 효과를 가져온다.

비대면 세탁 서비스인 런드리고가 세상에 막 출시되었을 때 나는 반신반의했다. '빨래를 하고 널어서 말린 후 개서 가져다주는 것이 클릭 한 번으로 가능할까?'라는 불신이 컸기 때문이다. '세탁기로 돌리는 것만큼 깨끗할까?', '없어지는 빨래는 없을까?', '다른 사람 빨래와 섞이지는 않을까?' 하는 의심도 있었다.

하지만 앱을 설치한 후 나에게 맞는 요금제를 선택하고 세탁물 수거를 위한 '런드렛'이라는 거대한 옷장이 집 앞에 배달되자 조금씩 핍진성이 생기기 시작했다. 런드렛 안에는 물빨래를 위한 세탁망과 신발주머니, 이불 팩, 드라이를 위한 옷걸이 등이 준비되어 있었다. 이러한 구성은 매우 현실감 있게 다가왔다. 밤 11시 전 앱을 통해 수거 신청을 했고 그날 밤 12시쯤 수거했다는 알림을 받았다. 밖에 나가보니 런드렛은 없었고 다음날 깨끗이 세탁된 빨래를 받을 수 있었다.

"진짜 내일 아침에 배송이 와요? 이거 사기 아니에요? 업체 이름도 처음 들어봐요. 아무래도 이상한데…"

2015년 5월 말, 컬리가 서비스를 시작하자 한 30대 여성은 의심 가득한 목소리로 전화를 걸어 이렇게 따져 물었다. 소량의 유기농 채소를 산지에서 직접 가져와 하루만에 소비자의 집 앞까지 가져다준다는 발상은 이런 의심까지 불러일으켰다. 그들이 배달하는 채소보다 더 신선한 발상이었지만 현실에는 난관이 가득했다. 신선 식품은 본래 신선도를 유지하기 위해 '콜드체인'을 갖춰야 한다. 사소한 문제만 생겨도 식품의 질이나 안전성 논란이 생길 수 있다.

이 글에서 볼 수 있듯이 컬리는 밤 11시까지 주문하면 다음날 아침 7시 이전에 배송하는 '샛별배송'이나 상품 입고부터 배송까지 유통 전반을 일정 온도로 유지하는 '풀콜드체인'

박스에서 냉기가 올라오는 풀콜드 샛별배송 광고와 풀콜드체인 광고

게임A Game of Thrones〉은 우리가 사는 세계와 동떨어진 가상의 중세 시대를 배경으로 한다. 하지만 현실적인 인간 군상과 그들이 엮어내는 갈등을 통해 높은 핍진성을 만들었다.

만약 여러분이 어떤 드라마를 보는데 지극히 현실적인 설정임에도 불구하고 세계관에 몰입이 안 된다면 핍진성에 문제가 있을 가능성이 높다. 그런데 핍진성은 브랜드에도 존재한다.

브랜드와
핍진성

브랜드나 서비스가 세상에 막 출시되었다면 소비자에게 받아들여질 만한 현실성 있는 맥락이 필요하다. 이 맥락은 브랜드가 현실에 첫발을 내딛는 역할을 한다. 만약 기존에 없던 새로운 개념의 서비스라면 다른 영역에서 사용되는 맥락을 빌려와 소비자의 이해를 돕는 것이 좋다.

새벽 배송 시대를 연 컬리 역시 초기에는 핍진성 때문에 애를 먹었다. 다음은 《동아비즈니스리뷰(DBR)》에 게재된 글의 일부다.

눈치챈 사람도 있겠지만 모노노케 히메ものの計姫라는 애니메이션에서 착안한 예시다. 이 세계관은 현실에 존재하지 않지만 이 설정을 마치 사실처럼 받아들이게 한다. 우리는 〈아마존의 눈물〉 같은 다큐멘터리나 아메리카 원주민인 인디언의 이야기를 통해 자연을 모시는 종족이 폭력적인 인간에게 느끼는 분노를 익히 알고 있기 때문이다. 즉 모노노케 히메의 세계관은 현실에 존재하는 맥락을 거쳐 대중에게 받아들여진다.

다음 예시는 마블 시네마틱 유니버스의 〈캡틴 아메리카: 시빌 워Captain America: Civil War〉라는 작품이다. 특히 슈퍼 히어로물의 경우 핍진성이 결여되면 감정 이입이 어려운데, 〈시빌 워〉는 현실에서 자주 보는 이상주의자와 현실주의자의 갈등 구조를 통해 그럴싸한 핍진성을 만들어냈다. 캡틴 아메리카는 인간의 정의로움을 믿는 이상주의자이고 아이언맨은 인간의 불완전성에 대한 통찰을 가진 현실주의자이다. 나는 이 영화를 보고 예전 디자인 팀장(이상주의자)과 마케팅 팀장(현실주의자)의 갈등을 떠올리기도 했다. 이처럼 '이상주의자와 현실주의자는 서로 상반된 가치를 지닌다'는 것은 우리가 익히 알고 있는 개념이다.

핍진성은 현실과 괴리감 있는 세계관인 경우 더 적극적으로 활용된다. HBO에서 방영한 판타지 TV 시리즈 〈왕좌의

핍진성이란

핍진성verisimilitude은 문학에서 온 용어다. '그럴듯한' 혹은 '있음 직한'이라는 개념의 연장선상에 있는 말이다. 영화처럼 진실과 거짓의 구분이 모호한 서사 예술에서 보는 이로 하여금 진실로 받아들일 수 있는 장치를 뜻한다. 특정 세계관에 충분히 스며들어 이해하는 정도라고도 할 수 있다.

핍진성은 개연성과 구별되는데 다음은 개연성에 대한 예시다.

- 반란은 중범죄다. 도모하기 위해서는 큰 결단이 필요하다.
 → 반란을 모의하다 잡힌 사람은 큰 처벌을 받는다.
- 쓰레기를 버리면 경범죄에 속한다.
 → 쓰레기를 버리다 걸리면 벌금을 문다.

두 예시 모두 우리가 세상을 살아가는 데 상식처럼 여겨지는 것들이다. 이를 개연성이라고 하며 핍진성과는 구분된다. 다음은 핍진성이다.

- 자연을 모시고 사는 부족은 폭력을 싫어한다.
 → 인간이 숲을 파괴한 행위에 자연을 모시는 종족은 크게 분노한다.

랜드 이미지에 적지 않은 타격을 받았다.

한편, 한 보험사는 '10억을 받았습니다'라는 문구로 시작하는 광고를 만들었다. 가장이 갑작스럽게 사망한 어떤 가족에게 10억 원의 보험금을 지급한다는 스토리였다. 이 광고는 실제 사연을 토대로 만들어졌지만 오해를 부르는 연출로 인해 여론의 거센 비난을 받았다. 문제가 되었던 연출은 남편이 사망한 집에 젊은 남자 보험사 직원이 방문한 장면에서 '남편의 라이프 플래너였던 이 사람, 이제 우리 가족의 라이프 플래너입니다'라는 문구가 나타난 것이었다. 이러한 연출은 보는 이에게 부정적인 해석의 여지를 주었고 이후 다양한 밈을 형성할 만큼 논란거리가 되었다.

두 브랜드의 스토리텔링으로 볼 수 있듯이 스토리는 언제든지 제작자의 의도와 다르게 해석될 수 있다. 스토리텔링 기법은 꼭 필요할 때 정교하게 활용하면 좋지만, 오해의 여지가 생기면 그동안 쌓은 브랜드 이미지에 막대한 타격을 입을 수 있다. 그러므로 지금부터는 브랜드 스토리텔링이 아닌 브랜드의 세계관에 주목해보고자 한다. 세계관을 이해하는 데 도움이 되는 핍진성이라는 개념부터 먼저 알아보자.

로 대변되는 새로운 소비자 정체성을 가진 우리는 더 이상 엉성하게 엮인 브랜드 스토리를 수동적으로 소비하진 않는다. 브랜드=스토리텔링이라는 공식을 그만 놓아줄 때가 된 것 같다.

브랜드 스토리텔링
실패 사례

과거 국내의 한 화장품 브랜드는 '토털 솔루션'이라는 가치를 표현하기 위해 스토리텔링 기법을 활용했지만 크게 실패했다. 총 다섯 편의 광고가 시리즈로 제작되었고 유명한 여자 아이돌을 모델로 내세웠다. 그런데 시리즈 중 〈명품백〉 편이 문제가 되었다. 해당 광고에서 아이돌은 명품백을 사고 싶어 고민한다. '잠을 줄여 투잡을 한다', '친구와 만남을 끊고 돈을 모은다' 등의 방법을 생각해보지만 많은 시간과 노력이 필요함을 느낀다. 그러다 명품백을 갖는 방법으로 '남자 친구를 사귄다'를 떠올린다. 즉 토털 솔루션 제품으로 다양한 피부 고민을 해결해 예뻐지면 남자 친구가 생기고 명품백도 자연스럽게 얻을 수 있다는 것을 스토리로 엮은 것이었다. 이 광고는 당시 20대 여성을 명품만 밝히는 이미지로 추락시켜 브

브랜드나 스토리가 아닌
세계관에 주목할 때

산타클로스가 나무 의자에 앉아 탄산음료를 벌컥벌컥 마신다. 눈치챘겠지만 코카콜라 광고의 한 장면이다. 과거만 해도 탄산은 여름에만 소비하는 음료라는 인식이 강했다. 이를 타파하기 위해 코카콜라는 '산타클로스'라는 겨울을 상징하는 캐릭터와 브랜드 스토리를 엮어 비즈니스적으로 크게 성공했다. 이러한 접근은 소비자의 감성을 건드렸고 오늘날 '브랜드=스토리텔링'이라는 문법을 만드는 데 크게 일조했다.

그런데 산타클로스가 코카콜라 광고에 처음 등장했던 때는 무려 100년보다 더 오래된 1920년이다. 새로운 스토리가 범람하는 이 시대에도 브랜드 스토리텔링 기법이 과거만큼 유효한지에 관해서는 의문이 든다. UGCuser-generated content

UGC는 사용자가 직접 제작한 콘텐츠다. 전문 게시자 또는 콘텐츠 작성자가 아닌 사용자가 온라인으로 만들고 업로드한 모든 유형의 콘텐츠를 말한다. 블로그 게시물, 소셜 미디어에 업로드한 이미지와 영상, 리뷰, 댓글, 포럼 등을 포함한다.

나 형태 같은 시각적 구성의 매력도가 더 큰 역할을 한다. 여기서 무서운 사실은 이렇게 순간적으로 형성된 이미지는 사이트에 더 오래 머물더라도 크게 바뀌지 않는다는 것이다. 이렇듯 심미성은 인간의 자동 시스템, 즉 20분의 1초 안에 내리는 첫인상 형성에 막대한 영향을 미친다.

새로운 앱을 다운로드한 후 실행하마자 지워버린 앱의 개수를 떠올려보자. 디자이너가 웹이나 앱 디자인 시 심미성에 투자를 아끼지 말아야 하는 이유는 이 찰나의 순간을 위한 것이기도 하다. 첫인상은 생각보다 굉장히 중요하며 이를 결정짓는 요소는 심미성에 달려 있다.

익숙한 출퇴근길을 떠올려보자. 모퉁이를 돌 때나 조금 복잡한 골목길을 마주해도 멈추지 않고 고민 없이 걸어간다. 음악을 듣거나 딴생각을 할 수도 있다. 이것이 가능한 이유는 반복을 통한 자동 시스템이 구축되어 있기 때문이다. 자동 시스템은 1초로 승부가 판가름 나는 스포츠 경기에서 빛을 발한다. 운동선수들은 훈련을 통해 자동 시스템을 강화한다. 귀여운 강아지를 보면 반사적으로 미소가 지어지는 것 역시 자동 시스템의 영역이다.

반면 숙고 시스템은 신중하고 의식적인 사고방식이다. 누군가 614×893이라는 문제를 내면 자동 시스템은 중단되고 숙고 시스템이 가동된다. 복잡한 금융 업무를 처리할 때나 연봉 협상 시에도 숙고 시스템이 필요하다. 숙고 시스템은 자동 시스템에 비해 많은 에너지를 소모하기 때문에 뇌가 싫어하는 경향이 있다. 우리 뇌는 고민을 극도로 싫어하는 인지적 구두쇠이기 때문이다. 만약 숙고 시스템이 없었다면 인류는 중요한 판단의 기로에서 무의식적으로 결정해왔을 것이고 많은 부분이 참담한 결과로 이어졌을 것이다.

그렇다면 심미성은 두 가지 시스템 중 무엇과 관련이 있을까? 정답은 자동 시스템이다. 보통 웹사이트의 첫인상을 형성하는 데 걸리는 시간은 약 50밀리초millisecond, 즉 20분의 1초 이내라고 한다. 이를 결정할 때는 정보적인 부분보다 색이

A 핸드폰 B 핸드폰

실험에 사용된
두 가지 스마트폰 디자인

이처럼 매력적인 외형은 사용성에도 큰 영향을 준다. 설사 기능에 문제가 있더라도 미적으로 예쁘면 사용자가 그 문제에 대해 심리적으로 관대해질 가능성이 높다.

첫인상과
심미성

인간은 자동 시스템automatic system과 숙고 시스템reflective system을 사용하며 하루를 보낸다. 자동 시스템은 직관적이고 무의식적인 사고방식을 뜻하며 숙고 시스템은 분석적 사고를 뜻한다. 인간에게는 두 시스템 모두 중요하다.

리스Albert Ellis는 인간이 시각적으로 행복한 상태에 놓이면 사고의 폭이 넓어지고 창조적 사고가 촉진된다는 사실을 밝히기도 했다. 즉 예쁜 제품을 마주한 사람은 문제 해결 능력이 활성화되어 '아, 저 제품은 사용하기도 쉽겠네'라고 어림짐작한다는 것이다. 이것은 인터페이스가 예쁜 앱에 더 끌리는 이유이기도 하다.

미적 관대함과
심미성

미적으로 좋은 디자인은 사용자에게 좋은 인상을 심어준다.

　2010년에 이와 관련한 흥미로운 실험이 진행됐다. 60명의 청소년에게 기능은 같고 디자인만 다른 A 핸드폰과 B 핸드폰으로 특정 임무를 수행하게 했다. 그 결과 상대적으로 디자인 호감도가 높았던 A 핸드폰으로 수행한 임무의 수준이 B에 비해 훨씬 우수했다. 완료 속도 또한 A 핸드폰이 훨씬 빨랐다(현재는 A 핸드폰의 시각적 매력도가 떨어지는 편이지만 그 당시에는 괜찮은 수준이었다).

이다. 결론부터 말하자면 아름다움은 무엇과도 교환할 수 없는 좋은 가치다.

사용성과
심미성

예쁘고 보기 좋은 디자인은 생각보다 사용성에 많은 영향을 준다. 사용자는 예쁜 제품을 '사용하기 더 쉬운 것'으로 인식한다.

　1995년 히타치 디자인 센터의 연구원 쿠로스 마사키와 카시무라 카오리는 아름다움과 사용성의 상관관계에 관한 연구를 진행했다. 두 사람은 실험 참가자 252명에게 26가지 종류로 디자인한 현금 자동 입출금기ATM 인터페이스를 테스트했다. 그리고 각각의 사용성과 미적 매력을 평가하게 했다. 그 결과 시각적으로 매력이 높은 인터페이스가 곧 높은 사용성으로 연결될 것 같다는 심리적 패턴이 다수 포착됐다. 이처럼 아름답다고 해서 반드시 사용하기 쉬운 것이 아님에도 불구하고 외형은 사용성에 심리적 영향을 끼친다.

　인지정서행동치료 로 유명한 미국의 심리학자 앨버트 엘

정서와 행동 장애를 인지주의 심리학 입장에서 해결해 삶의 질을 높이는 심리 요법이다.

예쁜 디자인이
진짜 중요할까?

앞서 디자인에서 크리에이티브라는 가치를 재조명하며 변화한 디자이너의 역할을 살펴보았다. 이제는 디자인을 '예쁜 장식'이라는 프레임에서 구출할 차례이다.

'예쁘다'는 말은 종종 천대를 받는다. 예쁜 것을 보면 겉만 번지르르하고 알맹이는 빠져 있을 것이라고 추측하는 인지편향cognitive bias 이 생기곤 한다. 실제로 그런 경우도 있지만 아름다운 디자인은 생각보다 더 기능적인 역할을 담당한다.

최근 UI/UX 분야에서 MVP에 관한 관심이 커지면서 완성도가 높고 아름다운 디자인의 가치를 덜 중요하게 여기는 경향이 생겼다. 아름다움은 효율과 대립되는 가치가 아닌데 말

사람이나 상황에 대한 비논리적인 추론에 따라 잘못된 판단을 내리는 패턴이다.

앞으로의 디자이너는 크리에이티브한 것이 아닌 퍼실리테이션facilitation 측면을 진지하게 고민해야 할 필요가 있다. 퍼실리테이터facilitator로서의 디자이너는 중립적인 위치에서 서로 다른 생각을 가진 이해관계자들이 공동의 목표를 달성할 수 있는 환경 그 자체를 디자인한다. 이때 디자이너는 이해관계자들의 관점을 하나로 모으기 위한 브레인스토밍이나 토론 세션을 열고, 때로는 의견을 받는 창구 역할을 하기도 한다. 그리고 제품을 만드는 과정에서 이러한 역할을 무한히 반복한다. 골방에서 아름답고 창의적인 디자인을 몰래 만든 후 다른 팀원들을 놀라게 하는 천재적인 예술가의 모습과는 사뭇 다르다. 오히려 린 UX에서는 가설이 검증되지도 않았는데 아름다운 결과물만으로 설득하려는 디자이너를 경계해야 한다.

높은 미학적 완성도는 가끔 모두의 판단을 흐리게 만드는데, 이는 아름다움 자체에 이미 강한 설득력이 존재하기 때문이다. 따라서 퍼실리테이터로서의 디자이너는 아름다운 디자인이 가진 강력한 힘을 미리 인지하고 이 힘이 발휘되는 시점을 적절히 지연시킬 필요도 있다.

팀이 목적을 더 효율적으로 달성할 수 있도록 의견을 수렴하고 프로세스를 관리하며 촉진하는 행동이다.

높이는 것이 아니라 문제를 해결하기 위해 가설을 올바르게 검토하고 지표를 움직일 수 있는 솔루션을 떠올리는 것이다. 디자이너는 더 이상 예술가가 아니다.

단, 제품의 아름다움이나 품질 자체가 구매 여부를 결정짓는 팬시류 또는 장식품의 경우에는 이야기가 다를 수 있다. 하지만 대부분의 앱이나 웹사이트에서 미학적 완성도가 구매 여부에 힘을 싣는 단계는 고객이 서비스의 정확한 존재 이유를 이해한 후이다. 고객은 고기를 사러 들른 웹사이트가 마냥 예쁘다고 해서 고기를 구매하지는 않는다.

퍼실리테이터로서의 디자이너

그동안의 디자이너는 '크리에이티브'라는 가치에 갇혀 조형 전문가 혹은 시각 요소를 다루는 메이커라는 인식이 강했다. 나는 우리가 오랫동안 숭상한 크리에이티브라는 가치 자체에 질문을 던질 때가 되었다고 생각한다. 여기에는 디자이너가 골방에 틀어박혔다가 고뇌한 끝에 세상이 깜짝 놀랄 만한 창작물을 가지고 나오는 레오나르도 다 빈치 같은 이미지가 들어 있다. 하지만 각 시대에는 그 시기적 환경에 적합한 창조성이 요구되며 이에 따라 디자이너도 여러 모습으로 변화를 요구받는다.

은 시간을 보냈을지 모른다.

성공과 실패는 스타 디자이너나 팀의 대표가 결정하는 것이 아니라 장바구니 담기 버튼을 직접 누르는 고객에게 달려 있다. 따라서 린 UX 프로세스에서는 아이디어 초기 단계부터 디자이너가 현장에서 잠재 고객들을 직접 만나 대화를 나누고 최대한 많은 평가를 받는 것을 권장한다. 이를 통해 핵심 사용자가 누구인지, 그들의 삶 어느 부분에 우리 제품이 사용되는지, 어떤 방식으로 기존의 문제를 해결하는지 등을 초기에 파악할 수 있다.

초기 잠재 고객을 만나는 데 필요한 것은 힘을 많이 들인 프로토타입이 아니라 팀 차원에서 합의된 가설이다. 흰 종이에 그린 간단한 페이퍼 프로토타입paper prototype으로도 충분할 수 있다. 그러나 이러한 과정으로 디자인의 최종 완성도까지 타협하라는 뜻은 아니다. 분명 미학적 완성도는 중요하며 제품이 한 단계 도약할 수 있는 커다란 무기임에는 틀림없다. 더불어 아름다운 인터페이스는 해당 기능이 사용하기 쉽다는 느낌을 갖게 한다. 심리학에서는 이를 심미적 사용성 효과aesthetic-usability effect라고 한다.

하지만 린 UX에서는 가설이 검증되지 않은 단계일 경우 디자이너가 1픽셀에 집착하지 않아도 된다. 이 단계에서 디자이너가 해야 할 일은 픽셀을 정리하여 미학적인 완성도를

린 UX 디자이너의
역할

누구든 폭넓은 정보에 접근할 수 있는 시대다. 1년 동안 공들여 만든 제품이 며칠도 안 돼 소비자에게 외면받기도 한다. 또 지구 반대편에서 성공한 비즈니스 모델이나 디자인 시스템이 하루만에 오픈 소스로 공유되기도 한다. 이러한 변화는 더 이상 내부의 스타 디자이너나 팀장이 답을 갖고 있지 않다는 것을 의미한다.

현재 많은 스타트업에서 린 UX를 활용하고 있고 이에 따라 디자이너의 전통적인 역할이 빠르게 변화하고 있다. 린 UX는 시간을 들여 감도 높은 디자인 산출물을 만드는 데에만 집중하지 않는다. 지금부터 변화하는 린 UX 디자이너의 속성에 대해 알아보자.

속도가 우선, 아름다움은 그 다음

린 UX를 잘 나타내는 단어로 'GOOB'가 있다. 이것은 getting out of building의 약자로 사무실을 벗어나 우리 제품을 실제로 사용할 사용자를 찾아 나서야 한다는 의미를 담고 있다. 어쩌면 지금까지의 디자인 프로세스는 과녁을 제대로 찾는 것보다 다트 촉을 아름답고 정교하게 깎는 데 더 많

집중해야 할 진짜 문제를 찾기 위해 반드시 거쳐야 할 과정이다.

진짜 문제에 집중하는 것은 '소셜 로그인' 같은 기능을 추가하는 식으로 산출물에 집중하는 것이 아니다. 이 기능을 통해 저조한 로그인 비율을 어떻게 높일 수 있을지와 같이 실질적인 성과 지표에 집중하는 것을 의미한다. 이는 팀 구성원이 실패로부터 안전하다고 느끼는 린 UX의 정서적 특징으로 연결된다. 계속해서 작은 가설을 세우고 테스트하는 린 UX의 특성상 실패할 때마다 압박감을 느낀다면 앞으로 나아갈 수 없다. 따라서 디자이너는 실패를 프로세스의 일부로 받아들이는 훈련을 해야 한다.

실무에서 린 UX는 팀 기반 사고방식을 무척 중요하게 생각한다. 그래서 내부에 스타 디자이너나 권위자가 있으면 오히려 부담으로 작용하기도 한다. 모두 그런 것은 아니지만 자신의 커리어에 자부심이 있는 사람일수록 공유나 비평에 배타적일 수 있기 때문이다. 이는 작업 진행 과정을 모두 볼 수 있도록 투명하게 하는 것을 원칙으로 삼는 린 UX의 개방성과 반대되는 속성이다. 린 UX를 도입하려면 구체적인 방법론보다 린 UX를 도입하겠다는 조직의 의지가 훨씬 중요하다.

하는 문구나 이미지를 무수히 바꾸면서 실험하며 시장에서 가장 효율이 좋은 지표를 찾는 데에만 집중할 것이다.

글로벌 스트리밍 서비스로 유명한 스포티파이Sportify에서는 특정 미션을 가진 융합 팀을 스쿼드squad라고 부른다. 스쿼드는 시기별로 집중해야 하는 미션에 따라 유기적인 형태로 팀의 규모를 늘리거나 줄인다. 스쿼드는 이제 한국 스타트업에서도 자주 볼 수 있다.

이러한 움직임에서 중요한 부분은 완성도 높은 '산출물'이 아니라 시장에서의 '성과 검증'에 집중한다는 점이다. 이는 린 UX의 중심에는 언제나 '사용자'가 존재하기 때문인데, 워터폴 프로세스에서 디자이너가 클라이언트에게 산출물을 납품하는 것과는 매우 다른 방식이다. 시장에서의 성과는 측정 가능한 수치로 관리되며 학습으로 이어진다.

프로토타입은 사용자 리뷰나 측정 툴을 통해 눈으로 확인할 수 있는 피드백으로 돌아온다. 이때 초기 가설이 얼마나 잘 작동했는지, 어떤 부분을 개선해야 하는지를 학습할 수 있다. 사용자가 UI/UX를 잘 이해하고 쉽게 사용하는지 관찰할 수 있는 '사용성 테스트', 목적을 이루기 위해 어떤 디자인 요소가 더 효과적인지 파악할 수 있는 'A/B 테스트', 직접 사용자를 만나 프로덕트에 관한 의견을 듣는 '사용자 인터뷰' 등이 모두 학습에 속한다. 이러한 학습의 반복은 스쿼드가

린 UX의
특징

앞서 살펴본 디자인 사고, 애자일 소프트웨어 개발 방법론, 린 스타트업은 어떻게 린 UX의 토대가 될 수 있었을까? 제프 고델프Jeff Gothelf와 조시 세이던Josh Seiden이 집필한 『린 UX』(한 빛미디어, 2013)라는 책에 다음과 같은 내용이 있다.

> 린 UX는 다양한 분야의 융합 팀을 지향한다. 린 UX가 가능하려면 높은 수준의 협업 의식이 필요하기 때문에 워터폴 프로세스와 달리 디자이너, 개발자, 리서처, 마케터 등이 한 사무실에서 함께 일한다. 이때 한 팀의 구성은 열 명을 넘지 않는다. 아마존의 CEO 제프 베조스는 다음과 같은 유명한 말을 남기기도 했다.

> "한 팀에 피자가 두 판(5~7인용)보다 더 많이 필요하면 팀의 규모가 큰 것이며 팀을 쪼개야 한다."

여기서 가장 중요한 것은 이렇게 모인 팀은 '산출물'이 아니라 특정 문제를 해결하기 위한 '미션'에 집중한다는 점이다. 가령 어떤 팀의 미션이 '온보딩 사용자의 이탈률을 줄이는 것'이라면 이 팀은 앱의 온보딩 단계에서 사용자에게 전달

해 시장 반응을 살펴볼 수 있다. 이 경우 다른 기능의 완성도는 떨어지더라도 핵심 기능에 대한 피드백을 받을 수 있다.

이처럼 핵심 기능만 빠르게 개발하여 시장 반응을 살피면 사용자가 원치 않는 기능은 개발을 중단해 비싼 개발 비용을 아낄 수 있다. 이를 위해 린 스타트업은 크게 제작 – 측정 – 학습이라는 무한히 반복되는 피드백 루프를 활용한다.

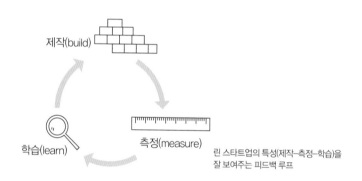

린 스타트업의 특성(제작–측정–학습)을
잘 보여주는 피드백 루프

린 UX의 전제는 피드백 루프에서 얻을 수 있는 양질의 학습을 통해 사이클이 반복될 때마다 점차 더 나은 가설(프로토타입)을 실험할 수 있다는 믿음이다. 이렇게 얻은 피드백은 향후 개발 계획을 세우는 데 중요한 기준이 되고 서비스 실패율을 대폭 낮추는 데 기여한다.

애자일 소프트웨어 개발 방법론의 목표는 개발 주기를 단축하고 서비스를 빠르게 만들어 시장에서의 가치를 검증하는 것이다. 이때는 개발된 코드의 완성도가 높지 않더라도 '작동하는' 서비스를 만드는 것이 더 중요하다. 다음은 애자일 개발 방식의 철학을 이루는 네 가지 주요 특성이다.

- 협업 > 툴 팀 내 협업 프로세스가 툴보다 우선
- 작동하는 앱 > 문서 작동하는 소프트웨어가 포괄적인 문서보다 우선
- 고객 가치 > etc 고객의 가치가 다른 가치보다 우선
- 변화 대응 > 계획 변화에 대한 민감한 대응이 계획 준수보다 우선

린 스타트업

린 스타트업의 핵심은 가설을 담은 프로토타입을 통해 해결하고자 하는 문제를 시장에서 직접적이고 빠르게 검증하는 것이다. 이를 위해 최소 기능 제품인 MVP를 신속하게 만드는 것이 중요하다.

예를 들어 비슷한 관심사를 가진 사람들을 연결하는 SNS 앱의 MVP를 개발한다고 가정해보자. 전체를 개발하기 전에 '관심사가 비슷한 사람을 연결해주는 매칭 기능'만 먼저 개발

수가 서비스 경험에 대해 불평하는 이유를 '기차의 인테리어' 때문이라고 생각했다. 하지만 IDEO는 디자인 사고를 통해 인테리어가 문제의 근본 원인이 아니라는 것을 발견했다.

　IDEO는 열차를 단순히 이동 수단이 아닌 여행이라는 통합적인 관점에서 바라봤다. 승객이 경로나 시간을 알아보는 것부터 시작해서 여행 계획하기, 정보 알아보기, 티켓 발권하기, 기다리기, 탑승하기, 이동하기, 도착하기 등과 같은 단계로 고객의 여정을 세분화했다. 이후 IDEO는 티켓을 구매하는 웹사이트를 시작으로 대기실, 열차 내부, 직원 유니폼, 안내 멘트까지 새롭게 디자인해 암트랙만의 '통합된 여행 경험'을 구축했다. 암트랙이 기차 내부 인테리어만 바꾸면 된다고 생각했던 것은 열차의 이용 목적을 '이동하기'에만 집중했기 때문이었다. IDEO의 디자인 사고에 의한 변화 덕분에 암트랙은 미국 내 가장 인기 있는 노선이 되었다.

　IDEO가 성공할 수 있었던 이유는 실제로 서비스를 이용하는 고객의 삶에 들어가 그들이 진짜로 원하는 것과 싫어하는 것을 관찰했기 때문이다. 디자인 사고의 핵심은 사무실에서 머리를 싸매는 데 시간을 많이 들이는 것이 아니라, 사용자가 겪는 문제를 직접 살피며 근본 원인을 발견하는 것에 초점이 맞춰져 있다.

린 UX의
세 가지 토대

린 UX는 산업 디자인, 인쇄물 디자인과 같이 공정이 명확한 영역이 아닌 소프트웨어를 개발하는 환경에 주로 사용된다. 또한 린 UX는 공장을 가동해 인쇄하는 것처럼 물리적 시공간이 필요한 방식이 아니라, 개발 완료 후 스토어에 업로드하면 언제든지 출시할 수 있는 디지털 프로덕트의 특성을 잘 고려한 방법론이다. 스타트업에서 일하는 사람이라면 잦은 업데이트, 신속한 시장 반응 수집, 학습을 통한 반복 개선과 같은 작업에 익숙할 것이다. 린 UX는 이러한 스타트업의 작업 방식에 대응하고자 디자인 사고, 애자일 소프트웨어 개발 방법론, 린 스타트업이라는 세 가지 토대로 성립되었다.

디자인 사고

디자인 회사 IDEO는 디자인 사고design thinking를 실천하는 회사로 유명하다. 디자인 사고의 핵심은 표면으로 드러난 문제와 근본 원인을 나누어 진짜 문제가 무엇인지 파악하는 데 있다.

과거 IDEO 클라이언트 중 암트랙Amtrak이라는 미국의 철도 운송 기업이 있었다. 암트랙은 열차를 이용하는 승객 다

로젝트 초기 단계에서 디자이너의 가설만으로 시장의 모든 요구 사항과 디자인을 완벽하게 정의하는 것은 쉽지 않은 일이다.

다행히 최근에는 스타트업을 중심으로 디자이너의 역할이 많이 바뀌는 추세다. 예전처럼 디자이너의 감에만 의지해 산출물을 만들어 내지 않는다. 데이터 전문가와 긴밀히 협업하거나 때로는 사용자 인터뷰를 직접 진행하기도 한다. 자신의 디자인을 뒷받침할 탄탄한 논리를 만들어내지 못하면 유능한 동료들을 설득하는 것 역시 무척 어려워졌다.

이러한 흐름과 함께 린Lean UX라는 개념이 실리콘 밸리를 중심으로 확산되며 국내에서도 트렌드로 자리 잡았다. 반면 워터폴 프로세스는 점점 그 입지가 좁아지고 있다.

린 UX는 린 스타트업과 UX의 합성어로, 시장에서 가설을 빠르게 검증하기 위해 MVPminimum viable product(최소 기능 제품)를 만들어 반복 학습하며 점진적으로 실체화해 나가는 방법론이다. 사격을 예로 들면 아주 오래 조준한 뒤 목표물을 쏘는 것이 아니라, 일단 빠르게 한 발 쏜 뒤 영점을 조정해 가능성을 높여 다음 사격을 계속 이어나가는 방식이다.

워터폴은 다음과 같이 순차적으로 한 단계, 한 단계씩 진행한다. 우선 프로젝트 목표에 해당하는 요구 사항을 분석requirements analysis해 문서화하고 디자인과 시스템 전반을 설계design한다. 이후 코드를 작성하여 구현development하고 완성된 제품이 요구 사항에 맞는지 확인하는 테스트testing 단계를 거친다. 테스트를 통과하면 사용자에게 제품이 제공되는데, 이를 배포deployment라고 하며 이후에 버그를 수정하고 새로운 요구 사항을 충족시키는 단계를 유지·보수maintenance라고 한다.

각 영역의 전문성이 중요한 워터폴 프로세스

이 방식은 생각보다 큰 위험을 내포한다. 시장에 나가보지 않은 모든 디자인 콘셉트는 가설에 지나지 않기 때문이다. 프

워터폴의 쇠퇴와
린 UX의 등장

디자인 산업은 꽤 오랫동안 워터폴waterfall 프로세스에 의지했다. 워터폴은 폭포수 모델이라고도 불리며 폭포처럼 위에서 아래로 떨어지는 프로젝트 관리 방법론이다. 기획 – 디자인 – 개발 – 유지·보수와 같이 단계가 명확히 구분되는 것이 특징이다. 이 방식의 가장 큰 단점은 유연함이 부족하다는 것이다. 한 단계가 끝나야 다음 단계로 넘어갈 수 있기 때문에 중간에 기획을 수정하기가 어렵다. 그래서 자연스레 각 단계의 전문성이 높아질 수밖에 없다.

워터폴의 대표적인 예는 클라이언트가 디자인 에이전시에 작업물을 의뢰한 뒤 산출물에 대한 비용을 지급하는 것이다. 시장 성과나 반응이 아닌 산출물 자체에 해당하는 비용을 내는 구조이므로 소수의 의사 결정권자에 대한 의존도가 지나치게 높다.

NEW PERSPECTIVE ON DESIGN

디자인을
보는
새로운 시각

소셜 프루프의
부작용

소셜 프루프에는 부작용도 있다. 물건을 구매할 때 제품이나 서비스의 품질로 판단하지 않고 다른 사람들의 선택에 무조건적으로 의존하게 되는 것이다. 사회심리학에서 이를 허드 효과herd effect라고 하는데, 다른 사람 의견에 과도하게 의존할 경우 독립적인 판단을 내리지 못하게 될 수 있으므로 주의할 필요가 있다.

특히 기업이 허위 정보나 검증되지 않은 데이터를 사용하면 사용자는 그 진위 여부를 구분하기 어렵다. 기업이 제시한 데이터가 거짓이라는 게 발각되면 소비자에게 신뢰를 잃고 브랜드 이미지에 치명적인 손상을 입게 되므로 서비스 담당자는 사실 여부를 철저히 검증하고 사실이 아닌 정보는 노출하지 말아야 한다.

앞으로 여러분이 특정 서비스를 사용하며 소셜 프루프가 적용된 요소를 만난다면 적절한 거리 두기를 유지하면서 앱의 전략적인 측면까지 추측할 수 있기를 바란다.

← 🏠 집그램

거실

🔍 이미지로 찾기

집을 짓게 되면서 기존에 가지고 있던 가전과 가구를 어떻게 비우고 어떻게 살릴지가 가장 고민이었는데요. 우선 기존에 있던 TV장을 과감하게 빼고 티브이에 브릿지를 달아주었어요. 셋톱박스는 티브이 뒤에 매어 바스켓 설치하여 보이지 않게 가려주었습니다. 소파도 착착하고 어두운

♡ 🔖 💬 ⤴
232 587 52 92

상품 모아보기

← 🏠 집그램

산다면 제 글이 도움이 되었으면 좋겠습니다. 긴 글 읽어주셔서 감사합니다. 저의 라이프가 궁금하시다면 인스타그램에도 놀러 오세요 :-)

📷 인스타그램 구경 가기 >

🏠 집그램

이 집에 사용된 상품 전체보기

프리미엄 원목옷걸이 30개... 기상météo 유리병 템포드룸(... 뉴 멀티조리도...
18,900원 12,900원 59,000원

♡ 🔖 💬 ⤴
232 587 52 92

상품 모아보기

← 🏠 집그램

총 52개 댓글 중 최신 5개

이슬193
집 예쁘네요

hipooo
집이 카페같이 너무 예뻐요 여기저기 세심하게 정성이 가득 담긴 예쁜 집이네요! 살고싶어지는 집이에요 🖤

🏠 **집그램**
@hipooo 감사해요 -- 🖤 🖤 칭찬말아배 주시고, 뿌듯해요 🖤

프리티민노니
화장실 타일 진짜 맛져요 파도치는 밤바다 같기도 하고 어둑한 하늘에 흘러가는 실구를 같기도 한 느낌! 너무 좋아요

🏠 **집그램**
@ 시적인 표현 넘 좋은데요 :) 저도 같은 바다에 온 것 같은 느낌이라 좋아해요 감사합니다 🖤🖤

상수야상수야

♡ 🔖 💬 ⤴
 52 92

상품 모아보기

오늘의집에 적용된 다양한 소셜 프루프

- 3만 명이 선택한 뉴스레터 구독하기
- 1500명이 참여한 챌린지에 도전하세요!
- 5만 명이 추천하는 무료 다운로드

실제로 다양한 앱에서 사용되고 있는 버튼 문구들이다. 이와 같은 문구는 실제 사용자의 참여도와 인기를 강조함으로써 앱에 대한 신뢰를 빠르게 높인다. 이처럼 버튼 문구는 구매 결정에 큰 영향을 준다.

인기 콘텐츠

인테리어 플랫폼 오늘의집에서 핵심 메뉴라고 할 수 있는 '집그램' 곳곳에는 소셜 프루프의 흔적이 보인다. 글을 올린 사용자의 사연과 함께 하트와 즐겨찾기, 댓글, 공유 아이콘이 숫자와 함께 화면 하단에 고정으로 노출된다. 인기 있는 콘텐츠에는 수많은 '좋아요(♡)'와 '스크랩(⊡)' 수가 보인다. 이후 우측에 있는 '상품 모아보기' 버튼을 클릭하면 해당 콘텐츠에 사용된 상품들을 리스트로 볼 수 있는데, 이때도 소셜 프루프의 영향은 계속 남아 있다. '이렇게 인기 있는 콘텐츠에 사용된 상품이니 분명 쓸 만하겠지' 같은 추측이 이에 해당된다.

재이용율 85%!
믿고 맡겨보세요

체계적 품질 관리로 고객 후기와 평점을 반영하여
최고의 파트너를 연결해드립니다.

500만이 선택한
홈서비스 미소

모두의 일상이 행복하도록 미소가 함께할게요

시작하기　　　　　　시작하기

미소 앱의 온보딩 페이지에 적용된 소셜 프루프

85%! 믿고 맡겨보세요'라는 문구가 있다. 이를 통해 사용자
는 서비스를 경험해보지 않았지만, 많은 사용자가 다시 찾을
만큼 좋은 서비스일 것이라고 판단하게 된다.

　이러한 소셜 프루프 심리를 활용하면 다음과 같은 버튼 문
구를 작성할 수 있다.

소셜 프루프를
앱에 적용한 사례

앱에서 쉽게 볼 수 있는 리뷰, 추천, 좋아요, 팔로워 수 등이 모두 소셜 프루프에 해당한다. 사용자는 이런 소셜 프루프로 앱에 대한 신뢰를 빠르게 구축한다. 소셜 프루프를 효과적으로 적용한 사례를 알아보자.

버튼 문구

앱을 처음 실행한 사용자는 온보딩onboarding 페이지에서 대략적인 주요 기능과 목적을 살펴본다. 온보딩 페이지의 주 역할은 참여를 유도하고 이탈을 방지하는 것이다.

먼저 청소도우미 서비스 미소의 온보딩 페이지를 살펴보자. 미소는 앱의 첫 화면을 기능 소개가 아닌 '500만이 선택한 홈서비스 미소'라는 문구로 시작했다. 아직 앱을 사용해보지 않은 신규 사용자는 앱을 평가할 기준이 없는데, 이미 500만 명이라는 사용자가 앱을 사용했다는 사회적 증거가 신뢰도를 증가시킨다. 세 번째 온보딩 페이지에는 '재이용률

사용자가 앱을 처음 사용할 때 목적과 사용 방법을 이해하는 데 도움을 주는 프로세스를 의미한다. 환영 메시지나 로그인, 안내 가이드 등 앱의 핵심 가치를 느낄 수 있는 기능을 경험하기도 한다.

소셜 프루프는
앱에서 어떻게 활용될까

소셜 프루프social proof는 대상에 대한 정보가 거의 없거나 스스로 분명한 답을 가지고 있지 않아서 어떤 행동을 해야 할지 애매할 때 다른 사람이 이미 내린 의견을 근거로 결정하는 것을 말한다. 로버트 치알디니Robert Cialdini라는 심리학자가 『설득의 심리학』(21세기북스, 2023)에서 처음 거론했으며 한국어로는 '사회적 증거'로 번역되기도 한다.

소셜 프루프는 디지털 세상에서 강력한 힘을 갖는다. 특히 디지털 마케팅 분야에서 그 중요도가 더욱 높아지고 있다.

컬리에 입점한 판매자 수는 쿠팡에 비해 현저히 적다. 엄선된 판매자들은 각자만의 고유한 영역과 가치를 표방하므로 별점처럼 경쟁을 부추기는 시스템은 굳이 있을 필요가 없는 것이다.

지나칠 수 있는 작은 부분이 모여 결국에는 서비스의 개성과 차별성을 만든다. 여러분이 즐겨 사용하는 플랫폼이 있다면 평소에는 스쳐 지나갔던 사소한 디테일들을 한번 유심히 들여다보는 것도 좋은 배움이 될 것이다.

컬리 입점 웹사이트 화면

중 자신이 원하는 것을 최대한 빠르고 정확하게 찾고 싶어 한다. 별점은 이러한 양쪽 욕구를 모두 반영하는 기능이다.

반면 컬리의 입점 페이지 분위기는 사뭇 다르다. 상단에 '상품이 최선의 방식으로 유통될 수 있도록 다양한 영역에서 생산자를 지원합니다'라는 문구가 보인다. 컬리에서 판매 중인 다양한 식재료를 들고 있는 한 남자의 사진도 보인다. '생산자와의 지속 가능한 동반성장'이라는 문구 또한 인상적인데, 실제로 컬리에 판매자로 입점하려면 전문가의 까다로운 기준을 통과해야 하므로 쉽지 않다. 컬리 사용자들은 높은 입점 기준을 통과하여 엄선된 상품에 더 높은 가치를 부여한다.

⟨

생산자와의 지속 가능한 동반성장

**상품이 최선의 방식으로
유통될 수 있도록 다양한 영역에서
생산자를 지원합니다**

컬리는 생산자, 판매자, 소비자 간의 상생이 불러일으키는 선순환의 힘을 믿습니다. 그래서 생산자와 건강한 협력 관계를 맺고 장기적으

두 서비스가 입점 업체와 관계를 맺는 방식도 인터페이스에 많은 영향을 준다. 쿠팡의 입점 페이지 배너에서 '쿠팡 판매까지 걸리는 시간 단 10분! 쉽고 빠르게 판매를 시작할 수 있습니다'라고 쓰인 문구를 발견할 수 있다.

쿠팡 입점 페이지 배너 모습

스크롤을 내리면 쿠팡 판매자 중 절반은 등록 5일 안에 첫 매출이 발생한다는 내용도 보인다. 뉴스 기사에 따르면 쿠팡의 소상공인 파트너 수는 2021년 말 기준 15만 7천여 명에서 2022년 기준 20만 명으로 대폭 증가했다고 한다.

쿠팡은 상품의 다양성과 가격 경쟁력이 중요하므로 수많은 판매자가 필요하다. 많은 판매자를 유치하기 위해서는 쉬운 입점이라는 가치를 내세울 수밖에 없다. 그만큼 쿠팡에서 상위에 노출되는 것은 쉽지 않다는 의미이며 이는 판매자 간 치열한 경쟁을 예고한다. 한편 쿠팡 사용자는 많은 상품

생각해보면 별점은 우리가 온라인으로 물건을 구매하기 시작한 초창기부터 비교 수단으로 존재해왔다. 그 이유는 상품의 품질과 가격, 배송 등 다양한 요소에 대한 사용자 만족도를 시각적으로 빠르게 판단할 수 있는 유용한 지표였기 때문이다.

쿠팡을 생각하면 가성비 좋은 생필품을 판매하는 곳이라는 이미지가 떠오른다. 따라서 미리 구매할 상품을 정해놓고 앱을 실행한 뒤 싼 제품을 최대한 빠르게 구매하는 경우가 많다. 이때 별점은 원하는 제품을 빠르게 찾는 데 많은 도움을 준다.

반면 컬리는 전문가들이 엄선한 제품을 구매하고 싶을 때 이용한다. 집단 지성이 아닌 전문가의 의견을 신뢰한다는 것이 전제되어 있으므로 다른 사용자가 평가한 별점은 크게 중요하지 않다.

나는 컬리에서 제품 구매 시 전문가의 의견이 담긴 상세 이미지 설명, 제품에 들어 있는 성분, 생산 유통 과정을 읽는 데 충분한 시간을 들이는 편이다. 그래서인지 쿠팡보다 컬리에 체류하는 시간이 상대적으로 길다. 이는 내가 두 서비스에서 얻고자 하는 가치가 각각 다르기 때문에 오는 차이라고 할 수 있다.

쿠팡 앱에 접속하면 가장 상단에 검색창이 있다. 그리고 위에서부터 스크롤하면 기획전 배너, 다양한 메뉴, 별점이 표기된 '자주 산 상품'이 보인다. 반면 컬리는 검색창 대신 기획전 배너가 상단에 크게 나온 뒤 별점이 없는 상품 추천으로 넘어간다.

별점이 있는 쿠팡과 별점이 없는 컬리

왜 쿠팡 리뷰에는 별점이 있고
컬리에는 없을까

쿠팡과 컬리는 대한민국에서 가장 인기 있는 온라인 쇼핑 플랫폼이라고 할 수 있다. 두 서비스에는 큰 차이가 있는데, 리뷰의 꽃이라고 할 수 있는 '별점'이 쿠팡에는 있고 컬리에는 없다는 점이다. 결론부터 말하자면 이는 서비스가 가진 지향점과 관련이 있다.

쿠팡 vs 컬리의
서비스 지향점

쿠팡과 컬리의 첫 화면은 유사한 듯 다른 모습을 가지고 있다. 두 플랫폼의 화면을 비교하며 각 서비스가 지향하는 방향을 유추해보자.

을 특별한 존재로 각인시켜 몰입감을 증가시킨다. 이러한 측면 때문인지 유료 아이템인 슈퍼 라이크는 틴더의 매출에 크게 기여하고 있다.

부스트

부스트 기능을 사용하면 내 프로필이 30분 동안 주변 사람들에게 먼저 보인다. 그리고 이를 통해 매칭률이 비약적으로 상승한다. 이는 게임에서 어떤 아이템을 활성화했을 때 특별한 이벤트가 발생할 확률이 높아지는 개념과 비슷하다.

프로필 점수

틴더의 프로필은 완성도에 따라 부여되는 점수가 다르다. 사진의 개수나 품질, 자기소개, 관심사, 기본 정보 등을 자세히 적으면 프로필 점수가 높아진다. 틴더는 프로필 점수가 높으면 완성도가 높은 프로필로 인식하여 상대적으로 점수가 낮은 프로필보다 더 많이 노출시킨다.

이러한 틴더 속 게이미피케이션 요소들은 사용자가 앱을 더 자주 이용하게 만든다. 그러나 게임 요소는 결국 즐거움과 기대를 반복하게 만들어 앱 의존성을 높이는 측면이 있으므로 각별히 주의하는 것이 좋다.

틴더 속
게이미피케이션 요소

틴더를 사용하다 보면 마치 게임을 하는 것 같다. 틴더에 게임 원리와 유사한 측면이 많기 때문이다. 이러한 UX 형식을 게이미피케이션gamification이라고 하는데, 게임이 아닌 상황에 게임의 원리를 녹이는 것을 의미한다. 틴더는 게이미피케이션 요소를 적용한 대표적인 앱이다. 그렇다면 틴더에서 게임 요소로 작용하는 것은 무엇일까?

좌우 스와이프

부정과 긍정을 표현하는 좌우 스와이프는 간단한 액션이지만 빠른 피드백을 제공한다. 내가 우측으로 스와이프(긍정)한 이성도 내 카드를 우측으로 스와이프하면 서로 매치되어 채팅이 가능해진다. 이때 느끼는 성취감은 심리적인 보상으로 작용해 스와이프를 멈추기 힘들게 하는 요소로 작용한다.

슈퍼 라이크

틴더의 슈퍼 라이크는 우측 스와이프보다 훨씬 더 적극적으로 상대에게 호감을 표현하는 기능이다. 쌍방이 우측 스와이프를 해야 채팅이 성립하는 기존 룰을 깨며 상대에게 자신

게임 같은 모습의 데이팅 앱 틴더

틴더는 왜
게임 같을까

2012년에 등장한 틴더Tinder는 세계에서 가장 인기 있는 소셜 데이팅 앱이다. 틴더에 접속하면 카드 모양으로 이성의 사진이 나타난다. 이 카드를 좌우로 스와이프할 수 있는데 우측은 호감, 좌측은 비호감이라는 뜻이다. 틴더는 이 단순하고 강력한 사용자 경험으로 2023년 기준 월간 활성 사용자MAU를 7500만 명 보유하고 있다. 사용자들이 틴더의 어떤 측면에 열광했는지 살펴보자.

https://earthweb.com/tinder-statistics

이외에도 넷플릭스 데이터에 따르면 액션 장르일 경우 악역 캐릭터를 섬네일에 적극 활용했을 때 특히 어린 아이들에게 반응이 좋았고, 한 섬네일에 3명 이상의 인물이 등장하면 클릭률이 급격히 낮아지기도 했다. 우리는 무의식적으로 넷플릭스의 수많은 영상 콘텐츠를 섬네일 한 장으로 빠르게 평가하고 있었던 셈이다.

추천 시스템

친구 넷플릭스와 내 넷플릭스 시작 화면의 섬네일 구성이 다른 것을 본 적이 있는가? 무한 재생 못지않게 중요한 넷플릭스의 특징은 사용자 개개인에 맞춤화된 추천 시스템이다. 넷플릭스는 2억 명 이상의 사용자가 남기는 시청 기록, 검색 기록, 좋아하는 장르, 감독과 배우 등의 데이터를 기반으로 개인의 기호에 맞는 콘텐츠 추천 시스템을 계속해서 강화하고 있다. 특히 비슷한 취향을 가진 사용자를 묶어 그들이 선호하는 콘텐츠를 추천하는 세계 최고 수준의 필터링 시스템 역시 접속 시간을 늘리는 중요한 요소다. 따라서 넷플릭스에 접속해 콘텐츠를 시청하는 것은 단순한 영화 감상이 아니라 내 취향에 대한 발자국을 데이터로 남기는 행위임을 명확히 인식할 필요가 있다.

1.8초를 소비한다고 한다. 정말 짧은 시간이 아닐 수 없다. 넷플릭스는 이 찰나의 시간에 사용자의 이목을 끌기 위해 다양한 방법을 사용한다.

인간은 풍경이나 물건보다 사람의 얼굴에 더 강력하게 반응하게끔 진화했다. 이러한 심리적 메커니즘을 활용해 섬네일에 등장인물의 얼굴을 활용하는 것은 좋은 전략이 될 수 있다. 등장인물의 표정에서 복잡한 감정과 뉘앙스를 밀도 있게 담아낼 수 있는 효과도 존재한다.

〈UNBREAKABLE KIMMY SCHMIDT〉라는 넷플릭스 시트콤은 다음과 같은 섬네일을 후보로 실험을 진행했다. 결과적으로 두 등장인물이 함께 있는 마지막 섬네일의 클릭률이 가장 높았다. 그 이유는 두 인물의 표정이 단순하지 않고 사용자의 궁금증을 유발했기 때문이 아니었을까?

클릭률을 테스트하기 위한 섬네일 후보

무너질 수 있다. 특히 다른 사람들의 성공이나 아름다운 이미지에 무한정 노출되면 자존감이 저하되거나 불안감이 생기는 등 심리적인 문제가 발생하기도 한다.

틱톡 같은 숏폼 영상 플랫폼의 무한 스와이프나 애플 뮤직, 스포티파이의 자동 음악 재생도 이와 유사한 메커니즘으로 디자인되었다. 특히 자동 재생 기능은 다음 콘텐츠를 연속으로 재생하면서 사용자에게 이를 놓치면 안 될 것 같은 포모fear of missing out, FOMO 심리를 자극하기도 한다.

우리는 무한성을 기반으로 한 UX에서 완벽히 자유로워질 수 없는 시대에 살고 있다. 따라서 사용자는 자동 재생이 내 무의식을 자극해 소비하지 않아도 될 콘텐츠를 소비하게 만든다는 것을 인지하고 경각심을 가져야 한다. 이처럼 기술 발전에 대응하는 올바른 태도를 기르는 것이 무엇보다 중요하다.

흥미로운 섬네일

영상 콘텐츠의 중심이 영화관에서 OTT로 넘어온 현재 넷플릭스 속 섬네일은 사용자에게 선택받기 위한 매우 중요한 역할을 한다. 지금부터 넷플릭스 속 섬네일에 담긴 비밀을 알아보자.

넷플릭스의 이야기를 담고 있는 어바웃 넷플릭스(about. netflix.com)에서는 사용자 한 명이 섬네일을 선택하는 데 평균

다음은 정지 신호 부재와 관련된 흥미로운 심리학 실험이다. 행동 경제학자인 브라이언 완싱크Brian Wansink 박사는 인간의 식욕 조절 메커니즘에 대한 연구로 무한 수프 실험을 진행했다. 먼저 참가자를 두 그룹으로 나눈 후 그들에게 각각 일반 수프 그릇과 무한 수프 그릇을 제공했다. 무한 수프 그릇은 바닥에 구멍이 뚫려 있어 그 구멍을 통해 수프가 계속 채워지도록 디자인되어 있었다. 참가자들의 평소 수프 섭취량과 수프가 무한히 보충될 때의 섭취량이 다른지 관찰하기 위한 실험이었다. 놀랍게도 무한 수프 그릇을 사용한 참가자가 일반 수프 그릇으로 먹은 참가자보다 평균 73% 더 많은 양을 섭취했다.

이러한 심리 메커니즘은 UX를 설계할 때 다양한 형태로 활용된다. 대표적인 예로 SNS나 핀터레스트 등에서 볼 수 있는 무한 스크롤이 있다. 사용자는 피드를 스크롤하며 새로운 콘텐츠를 끊임없이 소비한다. 과거에는 스크롤을 내리면 화면 하단에 '더 보기' 버튼이 있는 것이 일반적이었다. 이 버튼을 클릭하면 새로운 콘텐츠가 나타나고 스크롤을 내리면 다시 버튼이 나타났다. 그런데 무한 스크롤은 새로운 콘텐츠를 끊임없이 제공하기 때문에 자칫 일상생활에서의 균형이

◦ 이미지를 포스팅하고 공유하는 이미지 기반 소셜 네트워크 서비스이다.

템이다. 이 세 가지 비밀에 대해 자세히 알아보자.

넷플릭스는 영상 한 편이 종료되면 '다음 화 재생까지 n초'
라는 안내 버튼을 보여준다. 그리고 사용자가 아무 액션을 하
지 않아도 자연스럽게 다음 화가 재생된다. 얼핏 편리해 보이
는 이 자동 재생 기능에는 어떤 비밀이 존재할까?

주목할 부분은 이 화면에 정지 신호가 없다는 점이다. 정지
신호가 없기 때문에 사용자는 굳이 소비할 생각이 없던 콘텐
츠를 무의식적으로 더 많이 소비하게 된다.

영상이 끝나면 자동으로 다음 영상이 재생되는 넷플릭스

넷플릭스를 보면 왜
시간 가는 줄 모를까

넷플릭스Netflix는 세계 최대 스트리밍 서비스로 2023년 1분기 기준 전 세계 유료 가입자가 약 2억 3250만 명이다. 누구나 한 번쯤 넷플릭스 드라마를 한 편만 보려고 했다가 하루를 모두 허비한 경험이 있을 것이다. 물론 넷플릭스 콘텐츠 자체의 매력 때문이기도 하겠지만, 그 이면에는 사용자 심리를 건드리는 UX의 비밀이 존재한다.

사용자 심리를 건드리는
넷플릭스의 비밀

사용자 심리를 건드리는 넷플릭스 UX의 비밀은 무한 재생 기능과 흥미로운 섬네일 그리고 개인별 맞춤화된 추천 시스

에서는 '매수'나 '매도' 같은 어려운 용어 대신 '구매하기', '판매하기'처럼 일상에서 사용하는 용어로 직관성을 높였다. 이러한 직관성은 토스의 사용자 경험을 향상시키며 시용자에게 앱을 다루기 쉽다는 인상을 준다.

어려운 용어를 최대한 쉽게 풀어 쓰는 토스

수로 계좌 삭제 버튼을 눌렀는데 어떤 절차도 없이 계좌가 곧바로 삭제된다면 그로 인해 큰 불편을 겪을 것이다. 이 경우 토스는 팝업창을 띄워 진짜 삭제할 것인지 한 번 더 확인하면서 삭제 후 사용자가 받을 불이익(예를 들면 계좌에 연결된 자동이체도 함께 삭제된다는 정보)까지 자세히 안내한다.

구체적으로 쉽게 풀어쓴 금융 용어

금융 분야에는 어려운 전문 용어가 많다. 과거의 금융 앱들은 사용자에 대한 배려가 없었다. 전문 용어를 그대로 사용했고 특히 외래어는 사용자가 이해하는 데 어려움이 많았다. OTP one time password 카드나 어카운트인포 account-info 등이 대표적인 예다. 그러나 최근에는 OTP 카드 명칭을 '일회용 비밀번호 카드'로, 어카운트인포를 '계좌통합관리'로 바꾸는 등 전문 용어와 외래어를 이해하기 쉬운 언어로 대체해가고 있다.

보험 분야 역시 어려운 용어가 많은데 토스를 사용하다 보면 이러한 용어를 최대한 쉬운 말로 대체하려는 노력이 보인다. 예를 들어 '특약'이라는 용어 앞에 '매월 탄 만큼만 내는'이라는 설명을 먼저 써서 이해를 높이고 버튼도 '확인하기'가 아니라 '내 보험료 확인하기'라고 세세하게 명시하여 사용자가 필요로 하는 정보를 최대한 쉽게 전달한다. 토스증권 메뉴

우선 디자인 요소가 적으면 자연스레 시각적으로 간결해지는 효과가 있다. 사용자가 해당 페이지에서 어떤 액션을 해야 할지 고민하는 시간이 대폭 줄어들기 때문에 목적을 빠르게 이룰 수 있다. 한 페이지에 여러 기능이 복잡하게 나열되어 있으면 목적을 이루기 위해 필요한 기능을 찾는 데 오래 걸리거나 무엇을 해야 할지 고민하는 시간이 길어진다. 이는 곧 안 좋은 사용자 경험으로 남을 수 있다.

명확하고 즉각적인 피드백

두 가지 예시를 통해 토스가 제공하는 명확하고 즉각적인 피드백의 중요성을 살펴보자.

첫째, 사용자가 앱 내에서 특정 액션을 취했을 때 즉각적인 피드백을 받지 못하면 좋은 사용자 경험을 느낄 수 없다. 예를 들어 어떤 앱에서 회원 탈퇴를 신청했는데 한참 동안 아무 반응이 없다면 사용자는 탈퇴에 성공했는지 알 수 없다. 액션에 대한 빠른 피드백은 사용자에게 심리적 안정감을 제공하므로 매우 중요하다. 이런 측면에서 볼 때 토스는 액션에 대한 피드백이 무척 빠르고 명확한 앱이라고 할 수 있다.

둘째, 오류가 발생했을 때 또는 사용자의 특정 액션이 불이익을 초래할 수 있을 때 이를 경고하는 메시지를 적시에 띄우지 못하면 큰 혼란에 빠질 수 있다. 예를 들어 사용자가 실

‹

내 KB Star*t통장-저축예금 계좌에서

내 QV CMA계좌로

10,000원
1만원

✓

**내 QV CMA계좌로
10,000원을 옮겼어요**

메모 남기기

다음		
1	2	3
4	5	6
7	8	9
00	0	←

확인

수수료는 토스가 냈어요!

한 페이지에 하나의 액션만 수행하게 하는 토스

도 그 수가 적으면 해당 UX가 시장성을 갖고 있다고 판단하기 어렵다.

뛰어난 사용자 경험을 만드는
토스의 비밀

앞서 알아본 UI/UX 개념을 활용해 토스의 사용자 경험을 이해해보자. 토스는 다른 금융 앱들과 비교했을 때 복잡한 인증 절차나 많은 단계를 거치지 않고 간편하게 송금할 수 있어 사용자에게 호응을 받고 있다. 토스가 뛰어난 사용자 경험을 만들 수 있었던 세 가지 요소를 살펴보자.

One thing per page

토스는 하나의 화면에 한 가지 액션만 가능하도록 설계되었다는 인상이 강하다. 송금하거나 계좌 비밀번호를 입력하는 페이지에서는 숫자만 입력할 수 있으며 다른 액션은 존재하지 않는다. 이와 달리 기존 금융 앱들은 한 페이지에 수행 가능한 기능이 여럿 있다. 한 페이지에 하나의 액션만 제공하면 어떤 이점이 있을까?

호작용을 하여 좋은 느낌을 받게 하는 것이 중요하다. 예를 들어 인터페이스는 수려한데 로딩이 너무 오래 걸리면 좋은 경험을 했다고 생각하기 힘들다. 버튼을 눌렀는데 예상과 다른 페이지가 나타나는 경우에도 혼란을 야기한다. 앱이 담고 있는 메시지가 시대착오적이거나 젠더 편향적인 경우도 마찬가지다. 이처럼 UX는 UI와 밀접한 관계지만 더 포괄적인 개념이다.

혁신적인 UX는 삶의 패턴을 순식간에 뒤바꾸기도 한다. 예를 들어 세계적인 숙박 예약 플랫폼인 에어비앤비_{airbnb}는 기존 숙박 앱들과 달리, 사용자가 원하는 지역의 숙소를 지도에서 직관적으로 검색할 수 있게 함으로써 단순한 숙박 정보의 나열을 넘어 지역별 숙소 가격과 특성을 시각화한 UX를 제공했다.

하지만 UX를 마치 예술처럼 혁신의 대상으로 바라보는 것은 주의해야 한다. 디지털 서비스부터 가전제품까지 우리가 접하는 대부분의 UX는 관습을 기반으로 설계되어 있다. 예를 들어 혁신적인 사용자 경험을 위해 가스레인지 버튼을 극도로 얇게 디자인하면 어떻게 될까? 심미적으로는 아름다울 수 있지만 기존 버튼 두께에 익숙한 다수의 사용자는 불편함을 느낄 것이고 이 가스레인지는 이내 시장에서 외면받을 것이다. 혹여 얇은 두께의 버튼을 선호하는 사용자가 있다고 해

두 번째는 '일관성'이다. 만약 페이지마다 다른 스타일의 색상과 폰트가 적용되어 있다면 사용자는 길을 잃을 것이다. 정해진 스타일의 컬러와 폰트, 아이콘을 사용하는 것은 UI에서 매우 중요하다.

세 번째는 '적당한 탭 영역'이다. 컴퓨터에서의 마우스 '클릭'과 '더블 클릭'이 스마트 기기에서는 '탭'과 '더블 탭'이다. 손가락을 이용하여 한 번 터치하면 탭, 빠르게 두 번 터치하면 더블 탭이다. 스마트 기기로 접속하는 앱이나 모바일 사이트에서는 대부분 탭을 이용해 목적을 이룬다. 그런데 버튼이나 아이콘, 링크 영역이 너무 작으면 탭하기 어렵고 이는 좋지 못한 사용자 경험으로 이어질 가능성이 높다.

과도한 애니메이션 효과, 배경과의 대비가 적은 텍스트 컬러도 좋지 못한 UI를 만든다. 만약 평소 사용하기 어려운 앱이 있었다면 이러한 이유를 포함하고 있을지 모른다.

UX

UXuser experience는 사용자 경험을 말하며 사용자가 앱이나 서비스를 사용하면서 겪는 총체적인 경험을 의미한다. 좋은 사용자 경험을 형성하기 위해서는 사용자가 앱과 효과적인 상

필요한 디지털 리터러시digital literacy를 향상시키는 데에도 큰
도움이 된다.

UI

UIuser interface, 즉 사용자 인터페이스는 사용자가 앱을 사용
할 때 만나는 모든 시각적 요소를 의미한다. 이미지, 버튼,
아이콘, 슬라이더, 폰트, 컬러와 같은 요소가 이에 속한다.
UI는 사용자가 서비스나 앱을 통해 제품 구매나 동영상 시
청, 의사소통 등 원하는 목표에 다가가기 위해 꼭 필요한 시
각적 요소이므로 섬세하게 설계해야 한다. 좋은 UI를 설계하
려면 다음 세 가지를 고려해야 한다.

첫 번째는 '단순함'이다. 사용자가 혼란스럽지 않도록 복
잡함을 피하는 것이 중요하다. 아이콘이나 메뉴가 너무 많은
경우 관계된 것끼리 묶여 있지 않으면 사용자는 혼란을 느낀
다. 특히 첫 화면부터 복잡하면 앱을 두 번 다시 켜지 않을 확
률이 높다.

디지털 리터러시(디지털 문해력)는 디지털 기술을 이해하고 활용하는 능력을 의미한
다. 나아가 수많은 서비스 중 신뢰할 수 있는 것을 선별하고 해석하며 비평하는 능력
으로 디지털이 중심인 현대 사회를 살아가는 데 꼭 필요하다.

토스는 왜
한 페이지에 하나의 액션만 하게 할까

한국의 금융 애플리케이션application(이하 '앱'이라 칭함) 토스Toss는 서비스뿐 아니라 사용자에게 제공하는 디지털 경험 측면에서도 뛰어난 평가를 받고 있다. 특히 앱을 처음 사용하는 사람도 직관적으로 이해할 수 있는 인터페이스는 토스의 가장 큰 장점이다.

　토스를 이야기하기 전에 사용자 경험 관점에서 앱을 이해할 때 중요한 요소인 UI와 UX에 관해 짚고 넘어가려 한다. 꼭 디자이너가 아니라도 UI/UX 개념을 이해하고 있으면 제품이나 서비스를 더 효율적으로 활용할 수 있고 제품을 구매할 때 신속한 결정을 내릴 수 있다. 또한 서비스에서 발생한 문제를 빠르게 진단할 수 있으며 스스로 문제를 해결하거나 도움을 요청할 때 필요한 기본 지식도 마련할 수 있다. 이처럼 UI/UX에 대한 이해는 오늘날 디지털 세상을 살아갈 때 꼭

THE SECRET OF ADDICTIVE APPS

1장

매일 쓰는
앱에
숨겨진 비밀